U0165022

长宜子孙古砖、饕餮纹双耳万嵩式三足鼎、夔龙纹尊、夔龙纹觯、龙荳纹古砖、饕餮纹环耳豆、龙离纹瓠耳云纹三足鼎、如意纹出戟瓶、夔龙纹盘、鸟形架、饕餮乳钉纹三足鼎、夔龙纹葫芦瓶、饕餮纹云纹耳三足鼎、龙纹双耳壶、饕餮纹双耳炉、夔龙纹柱足鼎、夔龙纹尊、饕餮纹四足方鼎、饕餮纹扁足鼎、画像砖等。

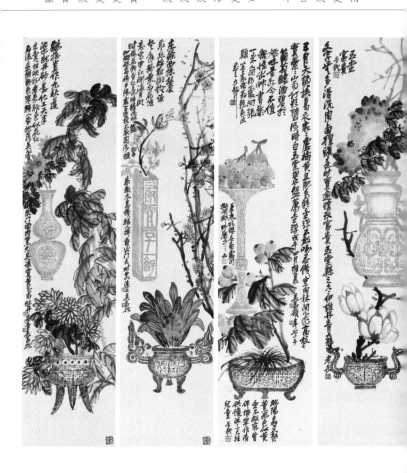

博古花卉 16 屏
吴昌硕
1915 年—1921 年
绢本

梅花铁骨红，
旧时种此树。
艳击珊瑚碎，
高倚夕阳处。
百匝绕不厌，
园涉颇成趣。
太息饥驱人，
揖尔出门去。

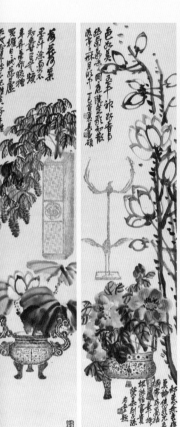

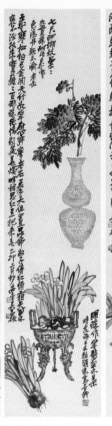

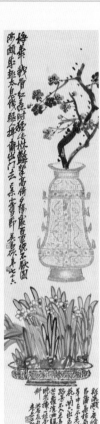

飘飘岂似九秋蓬，
染就丹砂是化工。
天半朱霞相映好，
老年颜色胜花红。

东涂西抹鬓成丝，
深夜挑灯读楚辞。
风叶雨花随意写，
申江潮满月明时。

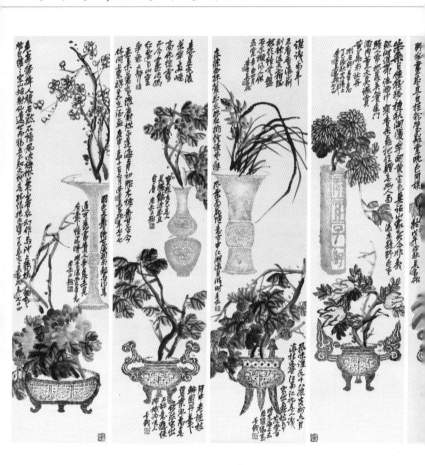

在这16屏中，共印了21种古代器物，主要包括：

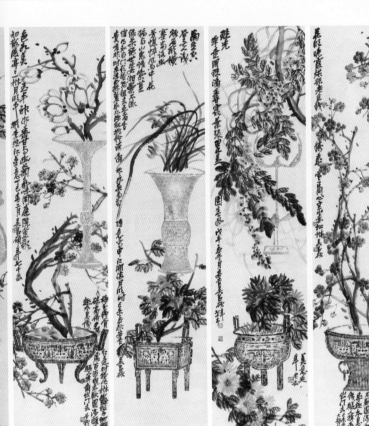

中华美育·有『画』想说丛书

美 也要有人懂

——一起来读

吴昌硕

青山闲人 点评

易苏昊 审定

中国言实出版社

湖南美术出版社

全国百佳图书出版单位

图书在版编目(CIP)数据

美，也要有人懂：一起来读吴昌硕 / 青山闲人点评 . ——北京：中国言实出版社 , 2023.11
ISBN 978-7-5171-4681-0

Ⅰ . ①美… Ⅱ . ①青… Ⅲ . ①吴昌硕（1844-1927）- 中国画 - 鉴赏 Ⅳ . ① J212.05

中国国家版本馆 CIP 数据核字 (2023) 第 213493 号

美也要有人懂：一起来读吴昌硕

责任编辑：薛　磊　李　颖　颜士超
责任校对：李　岩

出版发行：中国言实出版社
　　　　　地址：北京市朝阳区北苑路180号加利大厦5号楼105室
　　　　　邮编：100101
　　　　　编辑部：北京市海淀区花园路6号院B座6层
　　　　　邮编：100088
　　　　　电话：010-64924853（总编室）　010-64924716（发行部）
　　　　　网址：www.zgyscbs.cn　电子邮箱：zgyscbs@263.net

经销：新华书店
印刷：北京中科印刷有限公司
版次：2024年1月第1版　2024年1月第1次印刷
规格：787毫米×1092毫米　1/32　5.75印张
字数：200千字

定价：68.00元
书号：ISBN 978-7-5171-4681-0

前　言

诗言志, 诗言情, 诗言理, 诗言道!

要理解吴昌硕的画, 首先要理解他的诗。

自公元 1844 年(清道光二十四年)8 月 1 日出世, 到 1927 年 11 月 29 日离世, 吴昌硕的人生共走过了 84 个春秋, 历经苦难, 创造辉煌, 充满了跌宕, 也充满了诗意。据不完全统计, 吴昌硕一生大约写了 2500 多首诗, 其中题画诗就有 800 多首。

孤松是我岁寒友, 长伴云根百尺高。
移向中流作砥柱, 任凭沧海涌波涛。

这首吴昌硕的题画诗，既包含了他对书画艺术的追求，要立"中流"、要当"砥柱"；也凸显了他在艺术变革道路上的艰辛和孤独，只能作"孤松"，只能抱"岁寒"。

在中国古代与近现代星光点点、闪烁明灭的书画家群体中，笔者之所以选择了吴昌硕作为自己学习、研究的对象，不仅是因为他苍古的笔墨功夫、高古的浓艳色彩、简古的构图风格、旷古的"四才"（诗、书、画、印）融通，更重要的是他通过画面展示出来的一种"人间何事贵独醒，画之所贵贵存我"的独立精神，一种"俯仰乾坤眼界空，自我作古空群雄"的革新气象，一种"历劫不磨梅竹松，傲霜风格强其骨"的君子风范，一种"遍洒大地丰年多，风云不起海不波"的大同情怀，一种"祝愿花好人长寿，此乐着我心太平"的自在心境……

清末大儒、著名学者沈曾植认为，吴昌硕的书画印是"奇气发于诗，朴古自金文"。笔者则认为，吴昌硕的画是以书法为土壤、以诗歌为阳光、以篆印为营养、以传统为根基，在一个

特殊的时代风雨中艰辛、茁壮成长出来的。

故欣赏品鉴吴昌硕的画，不仅要关注其一花一叶的具体形象，细察其一字一印的具体图象；还要透过画面读出其背后的画境，读出其在尝遍人生酸甜苦辣之后活泼的精气神，读出其将画理、情理、道理、天理贯通起来的大智慧，读出其对人生使命、生命价值的不懈思考与追求……

识曲知音自古难。

从这句诗中，既能读出吴昌硕对自己70岁以前"我画难悦世"的一种苦恼与彷徨，也能读出他对斯时斯世"知我者、谓我心忧，不知我者，谓我何求"的感慨与惆怅。

破笔留我开鸿濛。

从这句诗中，既能读出吴昌硕对自己艺术人生所背负的使命感和责任感，也能读出吴昌硕对自己在中国书画艺术史上的自我评价和自我

定位。

当然，从这句诗中，笔者也找到了自己在吴昌硕艺术研究鉴赏领域的自我鼓励和自我期许。那就是，以吴昌硕先生为原点，对风行于近代百年的海上画派艺术作一番盘点，对全部的中华书画艺术作一番思考寻觅，从而为新时代的书画艺术研究、鉴赏和创造打开另一扇门，推开另一扇窗！

古往今来，那些伟大艺术家创作的书画作品又何尝不是物质与精神的共生体、存在与意识的融化物呢？

"偶然作画谁敢读？求读此画先读书"。在熙熙攘攘的红尘中、匆匆忙忙的脚步中，朋友，不妨慢下来，在一个"皎皎空中孤月轮"的夜晚，煮一壶老茶，点燃自己的心灯，静静地品读一下这本小书，品味欣赏一下昌硕先生的花卉精品、山水珍品、佛像人物稀品，也许能给你的生活增添一分诗情、两分画意、三分禅悟！

<div align="right">青山闲人</div>

<div align="right">2023 年 6 月 25 日于北京</div>

目　录

活泼泼地饶精神

——《岁朝清供图》品鉴

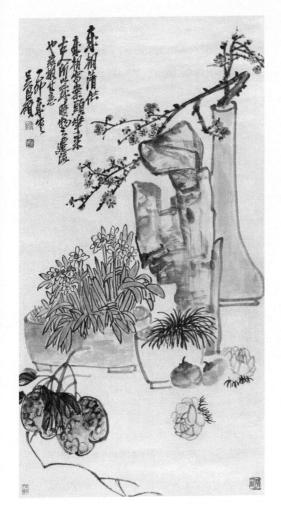

《 《岁朝清供图》
吴昌硕
1915 年
绫本

　　这是老舍先生收藏过的一幅精品画。画面左下角的"老舍心赏"印，既见证了过往的历史风云，也见证了人世间的聚散离合，更见证了历代多少名画的沉浮迁流。

　　世人熟知的老舍先生，不仅是著名的作家、人民艺术家，也是有名的"画迷"。他收藏了诸多名家书画，多为精品力作。

　　从材质上看，这幅画是画在绫上的，我们称之为"绫本"。绫、罗、绸、缎，在古代的丝织物中，绫是排在第一位的，足见其珍贵性。

　　从名字上看，这幅画为"岁朝清供"。岁朝，顾名思义，就是指一年开始、正月初；清供，就是指案头陈设的清雅物件，包括瓜果、盆花、文玩等。古人所以搞这个东西，就是为了给烟火味正浓的春节增添一些雅趣。

　　以清供为题材的岁朝图，一直是中国传统绘画的一个题材，其历史最早可追溯到原始社会的"图腾"画，至北宋时，这种画开始流行。现存于台北故宫博物院的赵昌的《岁朝图》（绢本）便是证明。到清末民初，岁朝清供所画内容

《岁朝图》　　》
北宋·赵昌
绢本
台北故宫博物院藏

满幅轩渻蘩景芳蕊朝萌拵枝
招光殊红石侏宋画院寫態傳
情惟趙昌祇以蘮松年論絳絳
拔多蕋又闢香宝和好畫非兼
好妍沙笔尖戦萠埸
江少庭謂趙昌每出寫戚亦
為荣色而隘是隋宫生工少
作非旦不飾葉蕊芳絡檎
下就幅置今明水倾已居其
半高湖石以上倦五寸許花
菜搏客妍年麳地栈倶朵
能展拈求鵞名人車法殊亦
如此盖麥惜本大或有破按
菜邢窓高骨釼去刿畏偃歌而
右已非全辭然易翼亦易乹
吉光寺初乃自可冀院題少
什芸惑可見为方右
丙申晟胡海筆

大致分为四类：

　　——花卉类。主要包括梅花（五片花瓣寓意'五福'）、牡丹（富贵）、百合（百年好合）、水仙（群仙、迎春）、万年青、松柏灵芝（长寿），等等。

　　——蔬果类。主要包括柿子（事事如意）、橘子（吉祥）、荔枝（顺顺利利）、石榴（多子多孙）、佛手（多福）、仙桃（长寿）、白菜（清白），等等。

　　——动物类。主要包括公鸡（吉利）、鹿（福禄）、喜鹊（报喜）、燕子（报春）、鱼（年年有余），等等。

　　——器物类。主要包括瓶子（平安）、寿石（长寿）、灯笼（添丁）、古铜器（避邪），等等。

　　吴昌硕的岁朝清供大多是花卉类、蔬果类和器物类的组合。老舍先生欣赏的这幅清供图就属于这种"组合"的典型。

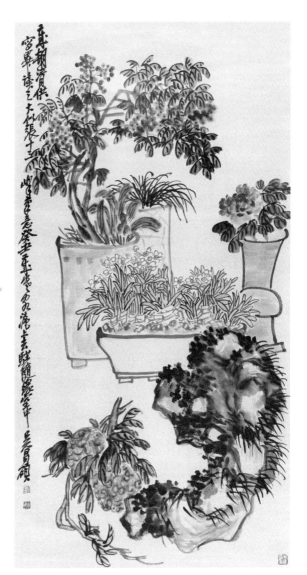

《岁朝清供图》 >>
吴昌硕

先来看看器物的巧妙组合。正中偏右上角立一块寿石，有镇住画面之意；寿石的右后方是一个花瓶，寿石的左前方、正前方是一大一小两个花盆，寓四季平安之意。

再来看看花卉蔬果的巧妙组合。右上方的花瓶里插着一枝梅花，走势一分为二：一小枝向上接天气，一长枝曲折向下接地气。大的花盆里长着茂盛的水仙，小的花盆里养着清幽的万年青。水仙的前面，摆着两个佛手瓜；万年青的前面，则摆着两个柿子和两头大蒜。所谓"好事成双"，其寓意非常丰富。

最后来看看色彩的巧妙组合。在笔墨的勾勒上，除寿石略用浓墨提点外，其余三个花瓶均用淡墨勾写，呈现出一种极简的抽象之美。在色彩的搭配上，寿石用淡淡的赭色，花瓶用淡淡的绿色，梅花显得古艳，水仙显得嫩绿，柿子显得鲜红，佛手瓜显得金黄，而蒲草和大蒜则不着一色。整个画面可谓是浓淡相宜，有无相生，既浓郁鲜艳，又清雅素朴，真是越看越耐看，越看越好看。

楮墨传意态，笔下有千古；
名留书画上，丹篆粲龙虎。

这是吴昌硕在任伯年为其所画的《酸寒尉像》上自题的诗句，既反映了吴氏仕途上的窘迫，也反映了吴氏在艺术道路上的宏阔志向。

这幅《岁朝清供图》创作于1915年春节前夕。这一年，吴昌硕实岁为71岁，正是大器晚成、功成名就、在上海乃至国内外声名鹊起、成为海上画派巨擘的时候，其身体和精神状况均处于最佳状态。在这种状态下挥写出的佳作又怎么能够不充满蓬勃生机和兴盛气象呢？

老菊独得秋之清
——《荒崖老菊图》品鉴

《荒崖老菊图》>>
吴昌硕
1918 年
绫本

书画篆刻，供一炉冶；
诗通性情，浪仙东野。

这是吴昌硕对中国文人画提出的一个高标准，也算是那个时代的新标准。

吴昌硕 1918 年秋天创作的这幅绫本画，就是这一高新标准的范例。画中的红黄老菊不仅仅是对自然之花的描绘，更是其自我人生的一种写照、自我人格的一种观照。作为当时海上画派乃至中国画坛的一株"老菊"，他确实达到了"独得秋之清"的境界。

其一，是独得了天时。1912 年，吴昌硕在王一亭的鼓励和帮助下正式举家移居上海，开始向着海上画派盟主的座席迈进。其时，海派的许多大师级人物如胡公寿（1886 年卒）、任伯年（1895 年卒）、虚谷（1896 年卒）、蒲华（1911 年卒）、钱慧安（1911 年卒）等已相继过世。这个时候进入上海的吴昌硕确实已是"前不见古人"了。

其二，是独得了人和。1914 年 9 月，在王一亭的极力举荐下，日本人白石六三郎在自己的六三园里举办了"吴昌硕书画篆刻展览"，这可

算是中国最早的个人展览，轰动了整个上海，所有展品被抢购一空。这年冬天，上海商务印书馆刊印了《吴昌硕先生花卉画册》。同年，吴昌硕被推举为上海书画协会会长。1915年冬天，西泠印社将吴昌硕的各体书法（主要是石鼓文和行草）和绘画（包含了花卉、山水、人物）编辑成《苦铁碎金》四卷出版，这算是吴昌硕的第一部作品全集。同年，被推举为上海题襟馆书画会名誉会长。

其三，是独得了"画诀"。吴昌硕的独门画诀是什么呢？就是1883年他在上海第一次拜访任伯年时，任在看其画了几笔后，惊叹之余给其指出的"以书入画"路径，即以自己久习篆隶的深厚功夫，以"写"行草书的方式绘画。通观吴昌硕的每一幅画，无论是花卉，还是山水、人物，每一笔都是"写"出来的，而不是描画的。吴昌硕自己也说："我平生得力之处在于能以作书之法作画"，"直从书法演画法，绝艺未敢谈其余"。这也是我们今天的人鉴定吴昌硕画作真伪的一个重要标准。

"画法与篆法可合并，深思力索一意唯孤行。"这是吴昌硕对自己"画诀"的解释。1918年秋天，

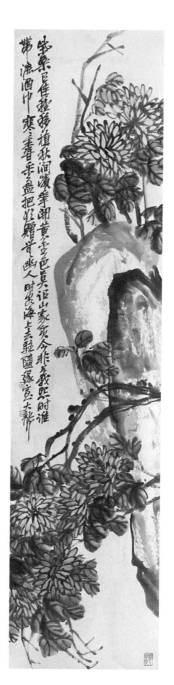

《老菊》 》
吴昌硕

通过半世辛苦、半世求索，吴昌硕终于大彻大悟：所谓大写意画，要害在"写"，关键在"意"。

如何达"意"？吴昌硕有诗，"吾谓物有天，物物皆殊相。"高明的画家，往往会冲破形的羁绊，表达出其中的"真意"。

如何挥"写"？吴昌硕有诗，"吾谓笔有灵，笔笔皆殊状。"真正的大师，都是下笔如有神，从容挥写，随心所欲，不涂不改，浓淡、干湿、枯润浑然天成，呈现出与众不同的"殊状"。

以这幅老菊图为例，画面中间，寥寥几笔，用中锋勾出一块长石，包含了自己一石特立、一柱长天的意蕴；画面的右下角，用浓淡相宜的墨色又写出一块石头，取两石相辅相成之意，或许是象征着王一亭对自己的倾心帮辅。以两块石头为中心，两石相交的右上角绽放了几朵红菊花，左下角绽放了几朵金黄色菊花，中间长石的左侧则绽放了一丛小菊花。如此"3+2"的要素构图搭配，不可谓不简单，不可谓不丰富！再配上画面左侧长长的书法题款和右下角的"同治童生、咸丰秀才"的朱文印章，整个画面显得非常协调，非常和美！

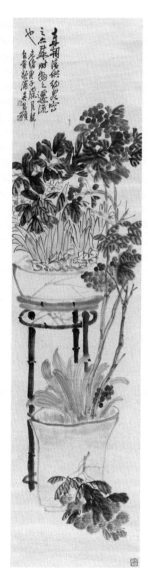

挺秀新枝戴古馨

——《时物迁流图》品鉴

<< 《时物迁流图》
　　吴昌硕
　　1900 年
　　绫本

读画贵在读心。

"欲抱空山诗未好，天翁知我古今愁。"吴昌硕于 1900 年腊月创作的这幅绫本画，名义上叫岁朝清供，实质上则是表达他对时世变迁、时物迁流的一种深沉的感慨，一种苍茫的心绪！算是他从上下求索到完全成熟的过渡时期的代表作。

从这幅代表作中，我们又能读出他什么样的心绪呢？

其一，可以读出其"心志"之清苦。整个画面由五个元素构成：一个简陋的花架上，摆着一盆郁郁葱葱的水仙；花架下摆放着一盆万年青；与万年青同盆，两枝天竺倔强地向上挺出，并遮盖着水仙；万年青的左下方，是一支成熟的荔枝。这种简单而略带萧瑟的构图恰恰是当时吴昌硕矛盾心理的反映。同那个时代大多数的文人一样，吴昌硕一直把仕途作为人生唯一的正途，想当"俊卿"，想"若个书生万户侯"。但在 1899 年 11 月当了一个月的安东县令后，又不堪烦琐，处理不好

《时物迁流图》 >>
吴昌硕

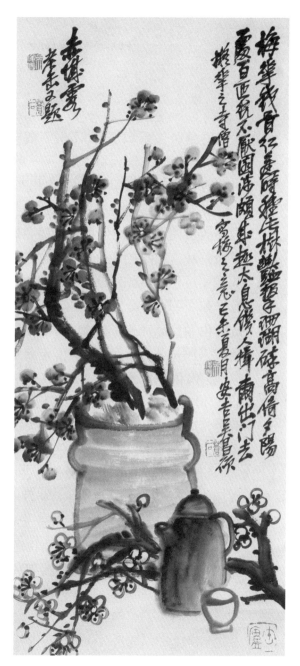

官场的复杂关系和矛盾，不得不放弃这一肥缺，回到苏州衙门继续当着虚职，干一些整理文档资料的闲差，其内心的无奈酸苦可想而知。

其二，可以读出其"心境"之阔达。从画面看，这幅清供图，除中间显得略为繁密外，上下都显得很开阔，尤其是画面上部，留白的空间很大。从现实生活看，当时的吴昌硕一方面以一枚"一月安东令"的印章为自己关上了仕途之门，另一方面也为自己开启了艺术追求的窗，开始了将中国文人画从素雅、凄清、离群走向通俗化、大众化、现代化的探索进程。这一点，从他1900年4月20日致沈石友的信中便可以看出来。"弟近得昔耶居士（扬州八怪金农）字幅、冬花庵（清代画家奚冈画室）山水、十三峰草堂（张赐宁画室）珠藤、瘿瓢（扬州八怪黄慎）人物、阮相国联、高南阜（扬州八怪高凤翰）砚，俱当可观。他日相见，当出以共赏"。由此可见，当时的吴昌硕为了学画，尽管经济条件拮据，也还是想方设法地收藏了一些前人的书画真迹，以供揣摩参悟，博采众长，打开眼界，开辟境界。

其三，可以读出其"心颜"之绚烂。吴昌硕对中国传统文人画改造的最大亮点，就是破除了传统文人画中大红大绿的禁忌，破除了他的最亲密的师友蒲华关于"多画水墨，少用颜色"的告诫，大胆地使用西洋红等色彩，以中国笔墨为筋骨，以西洋色彩为皮肉，实现了大俗与大雅的成功融合。以这幅清供图为例，中间的水仙和万年青用的是淡淡的草绿，两个花盆则不着一色，上下的天竺和荔枝用的则是嫣红和橙红，如此一淡一浓一素、上中下呼应，确实构造出了一个新颖、秀雅、浓艳的心境。

草木灵气乾坤前

——《石榴红玛瑙图》品鉴

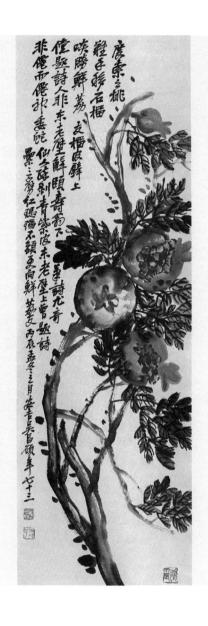

《石榴红玛瑙图》》
吴昌硕
1916 年
纸本

"古今画理在一贯，精气居然能感通"。这是吴昌硕艺术理论的精华。

吴氏于 1916 年（虚岁 73）冬天挥写这一幅纸本画，便是其这一理论的生动实践，也是其书风、画风均至成熟时期的一幅精品力作。画面虽然不大，但气势和气场很大，堪称"小幅显示大美"！

——画面有"雄秀"之美。整幅画面构图非常简单，就是"一杆两枝四榴实"。石榴杆用其惯用的双勾法写就，浓淡相宜，枯润相间；叶片用复色，以藤黄、花青为底，调以浓淡墨，显得非常苍润；四个石榴果，一个未成熟待开裂，一个快要成熟裂开了一个小口，两个完全成熟裂开了大口子，露出的果实籽就像一颗颗红宝石、红玛瑙，晶莹而鲜嫩。整个画法基本上是脱胎于明代著名的写意花鸟画家徐渭（徐文长）。徐渭曾经画过一幅《榴实图》，题诗云："山深熟石榴，向日笑开口。深山少人收，颗颗明珠走。"从吴昌硕的这幅石榴图看，此时的他在绘画的用笔上已经达到了"以书作画任意为"、"画成随手不

用意"的境地；在绘画的用色上已经达到了"古而艳、古而鲜"的极古极新境地。

——题款有"雄浑"之美。厚积"勃"发、大器晚成，是吴昌硕艺术人生的一大特色。进入古稀之年的吴昌硕，"吴派"绘画进入了成熟期，"吴体"书法也进入了成熟期。吴昌硕的画面题款书法一般用行草，突出的有七个特点：

（1）字形上，取法颜体楷书和汉隶，呈"蝶扁"形状；

（2）字势上，取法李邕（北海），呈左低右高之势；

（3）字距上，取法黄庭坚，字与字之间连接紧密，一气呵成，笔意贯通，有时候，两个看起来成了一个字；

（4）字色上，墨色浓重，多用焦墨，多显飞白；

（5）字划上，以圆浑为主，参以方峻；

（6）字数上，多题长款，几十字到数

《石榴图》>>
吴昌硕

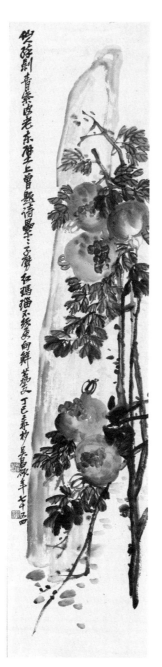

百字不等，穷款极少；

（7）字意上，绝大多数是自己所作的诗，一首、两首甚至多首。

——印章有"雄强"之美。这幅画上，一共盖了三个印章，都是吴昌硕自己刻的。其中右下角的印章乃是吴昌硕60岁时用田黄石刻的。至于为什么要刻这个印，吴昌硕在印的边款上刻写道："《鸡跖集》载（宋代宋祁的笔记小说），裴度有遗以槐瘿（树疙瘩，可入药）者，郎中庾威曰：此是雌树生者。度问威年，云：与公同甲辰。度笑曰：郎中便是雌甲辰。予于道光甲辰（1844）年生，古人既有雌甲辰，予曷不易之以雄，以寿诸石。"吴昌硕自创的这枚"雄甲辰"印，实际上就是表明自己要有与命运抗争的大斗志，要有老当益壮、开辟艺术新天地的大气概！

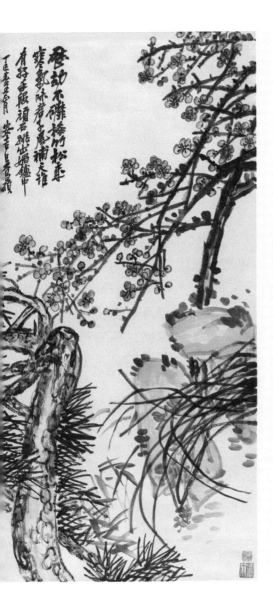

岁寒气味君子风

——《君子五美图》品鉴

《《君子五美图》
吴昌硕
1917 年
绫本

王国维在《人间词话》的开篇即写道："词以境界为最上，有境界则自成高格，自有名句。"。词如此，画亦如此。

放在千年大变局中作比较，吴昌硕的画"硬"在功夫、"通"在画理、"富"在诗情、"高"在境界。

吴氏于1917年正月创作的这幅《君子五美图》就属于高境界的代表作。然而，好画不孤！古今中外，古往今来，许多大画家都有一个习惯，就是"一稿多画"，即对自己喜欢的题材往往会反复画，常画常新，越画越精。据书画鉴定家易苏昊先生讲，他的老师徐邦达先生（著名书画鉴定家）就曾经将一幅工笔草虫前后画了六稿，结构、内容基本一致。明朝还有一个画家，将一幅画重复画了一百五十多稿。大师们这样做，一则是出于锤炼技艺的需要，一则是应付市场的需要。

据吴晶在《百年一缶翁——吴昌硕传》中介绍，吴昌硕在上海名望日高后，又得到日本人的推崇，画作供不应求，卖画不再是一件难事，但

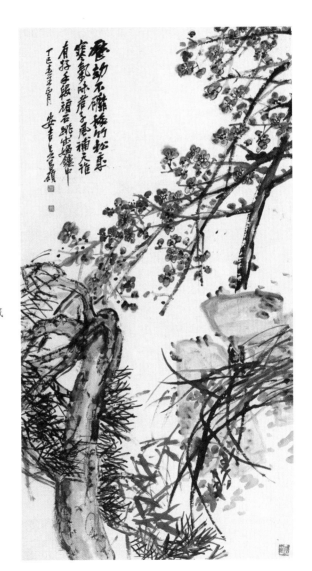

《四友图》>>
吴昌硕
天津人民美术出版社藏

应付画画却成了一桩"苦事"。无奈之下，这位
70多岁的老人，只好一个模式画了又画。常见的
情况是，一个人买到了一幅画，另一个人觉得很好，
也要求画同样的。就这样，在吴昌硕的绘画世界中，
就出现了"双胞胎"画、"三胞胎"画乃至"多胞胎"
画。从笔者对1912年以来国内外出版的绝大多数
吴昌硕画册的检阅看，一百多年来出版过的吴昌
硕每一幅画作，几乎都有"胞胎"画的痕迹存在。

这种"胞胎"画往往具有"三同四不同"的
特征：所谓"三同"，就是画面题材基本相同、
结构样式基本相同、题款内容基本相同；所谓
"四不同"，就是印章位置不同、印章文字不
同、画作面积不同（有大有小）、作画材质不同
（纸本、绫本或绢本）。

香港著名收藏家、太乙楼主刘少旅先生收藏
的这幅绫本画，就是吴昌硕先生此类"胞胎"画
中的一幅，另一幅纸本被天津人民美术出版社收
藏。

这幅画，有的书刊称之为《四友图》，
有的书刊称之为《梅竹松来图》。为什么叫它

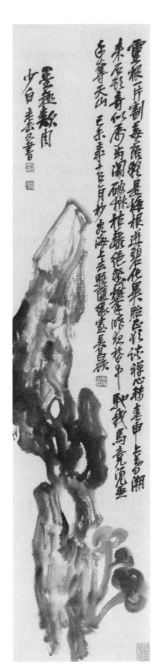

《芝石图》》
吴昌硕

《君子五美图》呢？

　　因为这幅画表现的不仅仅是松、竹、梅、兰、石五种自然之物之美，而是通过对这五种自然物的描绘，展示吴昌硕对君子品性的一种向往，对君子人格之美的一种追求。比如，左下角一棵盘旋虬曲的古松，象征着君子的"坚挺"精神；右上角一株苍劲如铁铸的老梅，象征着君子的"坚韧"品质；右下角一丛柔润秀勃的兰草，象征着君子的"坚贞"本性；松叶丛中探出的一片竹叶，象征着君子的"坚劲"风骨；兰草掩映着的两块石头，象征着君子的"坚强"意志。

　　从现有资料的查验看，梅、松、竹、兰、石一直是吴昌硕一生爱画的题材，但把五种题材完美地融合到一幅画中，恐怕是唯一的（清供图和手卷除外）。

　　故，此画的珍贵性不言而喻！

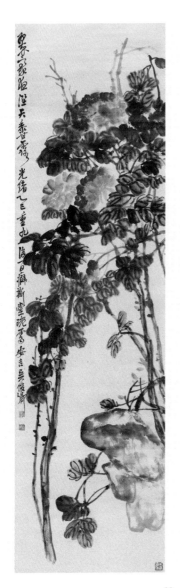

古趣挽住人难寻

——《翠毫夜湿天香露》品鉴

<< 《翠毫夜湿天香露》

吴昌硕

1905 年

绫本

万物一体，皆有良知。

每一个画家都有自己喜欢的题材，而每一种题材往往都是其内心深处意识和灵魂的折射。吴昌硕的绘画世界主要聚焦在"花卉草木"中，其一生在物质和精神方面的追求也体现在这些有情有灵的草木中。

从笔者的全面梳理看，吴昌硕的花卉题材主要分成两大类：

——富贵丰庆类。主要包括牡丹、紫藤、寿桃、枇杷、石榴等5种。其中，牡丹、紫藤主要象征富贵；寿桃、枇杷、石榴主要象征丰收，硕果累累。

——清雅秀润类。主要包括梅花、玉兰、水仙、兰草、荷花、松树、竹子等7种。其中，梅花、玉兰、水仙多以彩墨为主，凸显"古艳"之风；兰草、荷花、松树、竹子多以水墨为主，凸显"古韵"之味。

吴昌硕在1903年自订润格（卖字画的价格

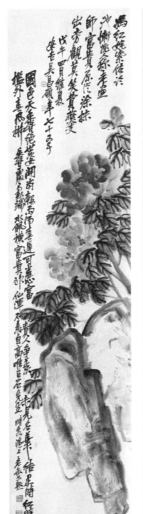

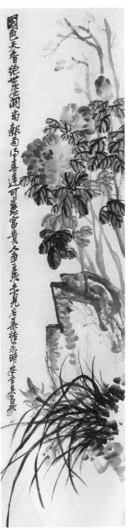

左图　>>
《牡丹灵石图》
吴昌硕

右图
《牡丹香兰图》
吴昌硕

表）前，多以画清雅类题材为主；而在正式开启卖艺谋生的道路后，为了迎合市场需要，不得不进行"供给侧"改革，以画富贵类题材为主。

这幅绫本的《翠毫夜湿天香露》乃是吴昌硕于1905年重阳节后创作的，初步凸显了吴昌硕在市场意识的主导下"好事成双"的创作风格。

就以这幅画为例：

——画中的"双石"，先用枯淡墨勾出轮廓，再用淡墨加赭石略施点染，摆放在右下角起到安镇画面的作用。

——画中的"双树"，一树从石头的左前方挺出，一树从石头的右后方挺出，一上一下，一前一后，紧密呼应，完全体现了"一阴一阳谓之道"的自然哲理。

——画中的"双花"，共四朵，三大一小，三浓一淡。有趣的是，吴昌硕画花，一般用两层色，一层鲜淡，用以挥写出"花形"；一层浓艳，用以点虬出"花神"。这幅画上的四朵花，有三朵就是用极为浓

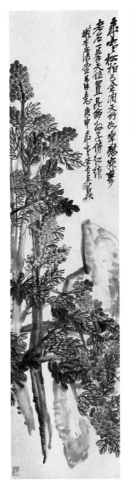
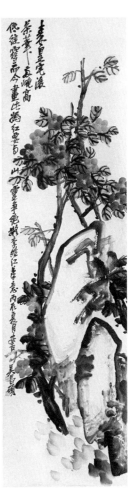

左图 >>
《天竺灵石图》
吴昌硕

右图
《茶花争艳图》
吴昌硕

艳的胭脂红点乳的，在一大片墨青色密叶的衬托下，显得极具"古意"！

如何欣赏吴昌硕画中的这种"古意"美？我们不妨品味一下梅墨生先生在《吴昌硕》一书中的一段话：

> 说及古意，世论误会甚大，以为古意即陈旧、过时、腐朽之意。其实不然。古意是一种精神境界，是一种文化气质，它是中华民族"慎终追远"的民族心理的一种审美反映。古意是一种民族文化心理上的历史苍凉感，它有哲学意蕴，有历史积累，它不与古旧划等号。高古作为一种美感，可以沟通中国人精神上的联想与共鸣，不是轻易可至的境界。王国维认为"古雅"美是只有人类才能创造的阴柔刚强之外的第三种人文精神。吴的画，古而新，朴而雅，质而艳，犷而秀，非深解中国文化者，难识个中趣。

以梅墨生先生的这段精彩论述为镜子，我们可以清晰地看出，吴昌硕在这幅画中凸显的这种独特的"高古"美，既体现了一种境界，又体现了一种气质，真正把几千年中华文化积累形成的阳刚与阴柔两大元素完美地结合起来了！

这也就是近百年来吴昌硕的画既能在国内得到高度认同，又能在国际上得到高度认同；既能被文人雅士所欣赏，也能被普通群众所喜欢的主要原因。

需要说明的是，"翠毫夜湿天香露"这句诗，出自宋代周密的《倚风娇近（填霞翁谱赋大花）》。吴昌硕很喜欢这句诗，经常用这句诗作为画名。笔者见过的"翠毫"系列画就有七八幅。有纸本的，也有绫本的；有小张的，也有大幅的；有精心创作的，也有应酬草写的。

这幅绫本画则算是吴昌硕"翠毫"系列的精品，也是吴昌硕"古意"画风形成的标志！

笔铸生铁墨寒雨
——《梅竹对屏》品鉴

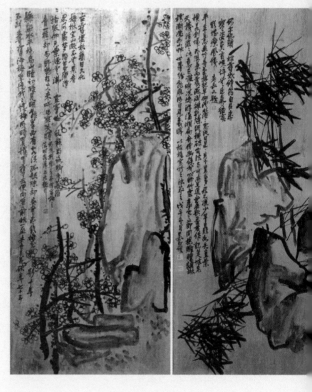

<< 《梅竹对屏》
吴昌硕
1918 年
泥金绢本

大凡名家精品，都有一个共同的特点，那就是，一开卷则"精气"逼人，不仅冲击人的视觉，也撼动人的心灵！

这个泥金的水墨对屏，乃是吴昌硕75岁时的精力旺盛之作，画面内容很简单：几树梅花、几枝竹子、几块石头、几个题款。但就是如此简单的艺术元素却构成了一个无限素朴无限清雅、无限丰富的"画境"。

易苏昊老师第一眼见到此屏，便惊赞"这是开门真"。

的确，自1918年这幅对屏画问世，至今已有一百多年，历史兴衰，岁月流淌，尽管屏框已经破旧，画面也有破损，但画中鼓荡的"真气"依然存在，仍然能够给人以强大的冲击力。主要体现在：

一是梅有"真意"。梅的枝干纯用石鼓文笔法写成，笔笔中锋，圆浑苍劲，如铁铸一般；梅花也用中锋圈就，淡墨勾花瓣，浓墨点花蕊，疏密相间，顾盼生辉，真正体现了"梅花喜欢漫天雪"的坚贞意志，营造了一种"梅花忆我我忆梅"

的情境，物我相融，古今相通。

二是竹有"真节"。吴昌硕画竹，主要是从吴镇、郑板桥和蒲华的画法来，吴昌硕与蒲华乃"忘年交"，自然受蒲华的影响更大。二人画竹的共同特点是洒脱随性；不同点是"吴竹"比"蒲竹"更为硬挺紧密，硬挺者，在其竹杆，所谓"竿蠹如矢直"是也；紧密者，在其竹叶，所谓"叶横若剑扫"是也。在这个对屏中，吴昌硕画竹，依然保持自己固有的风格，一为吴竹"无梢"，尽留无穷想象空间；二为吴竹"生风"，多向右边倾斜，呈迎风争斗之态，完全体现了吴竹"纵横破古法"的大格局。

三是石有"真性"。吴昌硕爱画石，故他给自己起了一个笔名，叫"仓石"。在他的花卉作品中，石头是一个很重要的元素。其画石多用中锋浓墨勾写出石块形状，再用淡墨略加皴擦。以此对屏为例，梅屏画了三块石头，两块竖立，一块横卧；竹屏也画了三块石头，两大一小，错落相间，真正起到了支撑"众艳"、镇定"群芳"的效果。如果将吴昌硕所画的梅、兰、竹、菊等比作画面之肉，

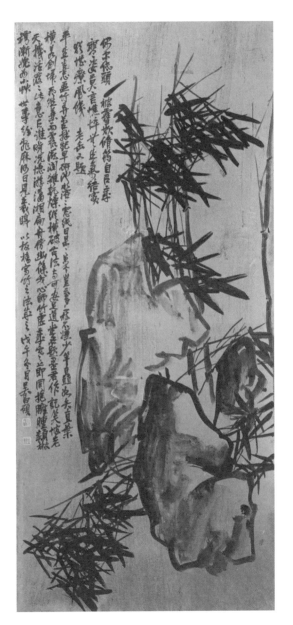

《梅竹对屏》 >>
吴昌硕
1918 年
泥金绢本

那他所画的石头就是画面之骨。骨立，则姿态尽美！

　　四是题款书法有"真韵"。诗书画三结合，是从元代开始风行的。到吴昌硕这里，则成了诗、书、画、印四结合。诗，是自己独创的"吴体"诗；画，是自己独创的"吴体"画；书法，是自己独创的"吴体"篆隶行草；印，是自己独创的"吴体"印。近百年来，在这"四结合"方面能与之比美的，齐白石一人而已。

　　以这幅对屏为例，梅屏书录了三首诗，在行云流水般的行草中，映射的是吴昌硕"除却数卷书，尽载梅花影"的淡雅情志；竹屏书录了两首诗，圆浑潇洒的题跋中，展示的是吴昌硕"天机活泼泼，此意有谁晓"的乐观情趣，以及"世事纷乱麻，何日见羲皞"的理想情怀。

　　"诗文书画有真意，贵能深造求其通。"这是吴昌硕艺术人生的深切感悟，也是他之所以能够大器晚成、引领民国画坛、彪炳艺术史册的妙诀。

　　这个对屏就是吴昌硕诗文书画"求其通"

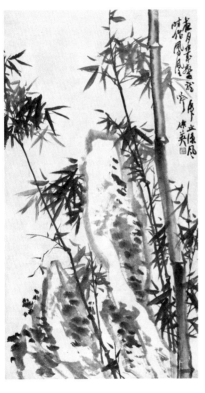 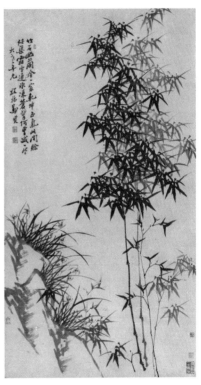

<table>
<tr><td>∧ 左图</td><td>∧ 右图</td></tr>
<tr><td>《竹石图》</td><td>《竹石幽兰图》</td></tr>
<tr><td>蒲华</td><td>郑板桥</td></tr>
</table>

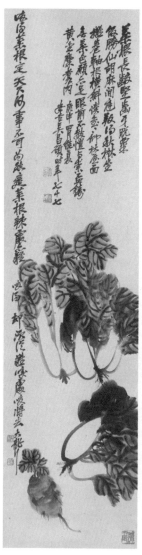

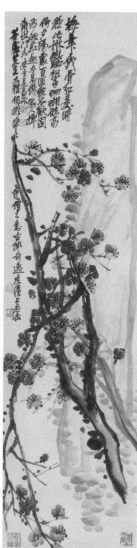

《梅石菜根对屏》
吴昌硕

的精品代表之作，正所谓"用笔如铁，泼墨如潮"，精气弥满，雄强浑厚，确实达到了"墨池点破秋溟溟，苦铁画气不画形"的大化之境。

"天惊地怪生一亭，笔铸生铁墨寒雨。活泼泼地饶精神，古人为宾我为主。"这首诗，既是吴昌硕对王一亭这位人生知己的点拨、鼓励和充分肯定，也是吴昌硕对自己创作风格的一种追求。

这套对屏恰恰印证了这一追求特征！

黄比秋金色更娇

——《端阳嘉果图》品鉴

《端阳嘉果图》》
吴昌硕
1916 年
泥金绢本

世间之物，以稀为贵！

吴昌硕的画，也会因材质不同而价值各异。

以材质而论，传世的吴昌硕画作主要有四种：一为纸本，二为绢本，三为泥金笺本，四为绫本。

泥金笺纸自明代中晚期开始生产使用流行，其制作方法是：选上等的好宣纸，先上一遍胶矾，再均匀地撒上一层金粉，隔着一张纸，把金粉矸平后，再刷上一层矾水即可。

由于泥金笺纸的造价高，故一般只限于宫廷、士大夫和富商使用，平民百姓则用之甚少；由于泥金纸太光滑，不吸墨，在上面作画甚难，故只有像吴昌硕这样的一等高手才能驾驭。

这幅枇杷图就是吴昌硕于1916年夏天挥写的一幅难得的泥金精品。

精到之一是，画面充满了雄强之气。历来的花卉画，工笔多以柔媚绚烂为主，写意多以

潇洒淡雅为主，独有吴昌硕的花卉，却充满了古朴雄浑之气。以这幅枇杷为例，杆用双勾法写出，线条厚重，沉着痛快；枝则纯以中锋写出，圆浑如铁铸，干湿浓淡任其自然。仔细端详这幅画面，虽是两杆小枇杷，却隐然包含了"一柱擎天"之神采。

精到之二是，画面洋溢着丰庆之喜。在三大片浓密的树叶丛中，吴昌硕按"品"字形组合方式，共圈画了32颗枇杷果，颗颗都是以橙黄为底色，橙红染局部，恰如"金弹"一般。这一颗颗的金弹，再配上赤金色的画纸，可谓是"金上加金"，整个画面给人一种"金光浮越、丰硕喜庆"之感。

精到之三是，画面流淌着纵横之意。在近百年的画坛中，吴昌硕之所以能成为"诗书画印"结合的典范，主要倚仗的还是其扎实的书法功底，融石鼓文、汉隶、楷书、行书、草书于一炉的吴体书法，表现在每一幅画面上，往往就是一个长长的题款，或者两个、三个等。吴昌硕这种题款习惯的养成，另一方面可以展示其不同凡

《枇杷熟美图》 >>
吴昌硕

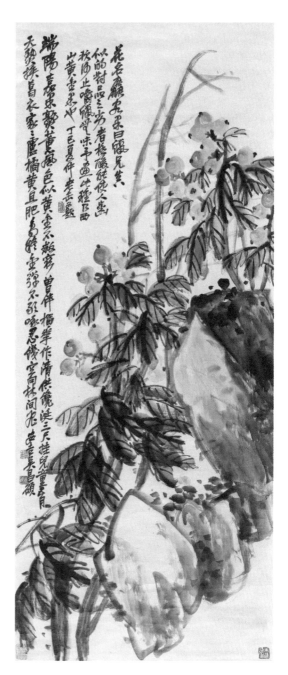

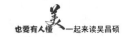

俗的书法功夫;一方面也反映了中外广大买家对
其书法的特殊喜好。在这幅枇杷图中,吴昌硕以
浓墨题写了自己的两首诗,左上角为"端阳嘉
果"一诗,右边为"五月天热"一诗。两个题款
书法均体现了吴氏"墨浓字密、行气贯通"的一
惯特色。

　　吴昌硕曾有诗云:

　　　　画当出己意,摹仿堕尘垢。
　　　　即使能似之,已落古人后。
　　　　所以自涂抹,但逞笔如帚。

　　今天,我们欣赏这幅泥金枇杷图,依然可
以看到吴昌硕以"如帚"之笔、纵横挥扫的气
概。

雨后东篱野色寒

——《东篱野菊图》品鉴

≪ 《东篱野菊图》
吴昌硕
1915 年
绫本

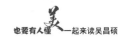

菊花，是吴昌硕笔下常见的题材。

菊花，不仅寄寓了吴昌硕的理想人格和君子品性，也寄寓了他对旧时代、旧社会贫富悬殊的骚怨，寄寓了他对太平盛世和美意延年的向往。

> 雨后东篱野色寒，骚人常把落英餐。
> 朱门酒肉熏天臭，醉赏黄花当牡丹。

反复欣赏吴昌硕于1915年秋天挥写的这幅绫本菊花图，品味这首雨后东篱诗，你会不由自主地想起杜甫"朱门酒肉臭，路有冻死骨"的悲愤，不由自主地感受到吴昌硕悲天悯人的情怀。

1915年的吴昌硕，已经登上了上海画坛的盟主地位，在国际、国内声名鹊起，其书法、绘画、印章等作品已是供不应求，价格也是一涨再涨。据笔者对吴昌硕纪念馆的有关资料考证，仅1914年，吴昌硕的卖画收入就达到了5500多大洋，其生活状况早已从贫困转到富

《野菊图》 >>
吴昌硕

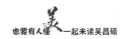

裕。就是在这种情况下，吴昌硕依然没有忘记
自己过去的"酸寒尉"身份，没有忘记天下还
有太多的穷苦人。

"丰衣足食谈何易，回首幽齐水一
方。"世事洞明皆入画。

吴昌硕的这幅东篱野菊图，就是这样一幅
作品。如果用一个字来概括，最恰当的还是一
个"寒"字。

菊露"寒香"之姿。整个画面依然沿用了
"大斜角"的构图模式，体现了"一分为二"的
创作思路。花开两丛，一上一下。低伏于右下角
的一丛，叶片较为浓密；高耸于左上角的一丛，
叶片显得萧疏。颜分两种：一为胭脂红，一为橙
黄。至于菊的杆枝，则以篆书笔法简单写就，笔
意萧索，笔力遒劲。

石呈"寒峻"之态。吴昌硕爱画石，大多数
时候画的是太湖石，以圆浑为主。但在这幅菊花
图中，其所画的两块石头却显得极为峻峭。尤其

《东篱野菊图》》
吴昌硕

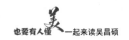

是画中的大石，先用枯淡墨侧锋扫出形状，再用中锋焦墨勾写出轮廓，愈见坚实厚重，充分体现了"一石柱立乾坤"的精神气概。

篱笆现"寒劲"之状。作为一代宗师，吴昌硕画画还有一个突出的特点，那就是"不修改"。这幅画中的篱笆以中锋淡墨写出，由两长横加六短竖构成，可谓是简练至极。篱笆自右下角向上横斜而出，至左边中部戛然而止，恰好把画面分成两大块，一块约占2/3，一块约占1/3，属于难得的黄金分割比例。

至于这幅画的题款，仍然属于长跋，除录了上面的一首雨后东篱诗外，还录了一首花开黄金色的诗。整个题跋立于画心的右侧，如庐山瀑布，直贯而下，气势非凡。

自我作古空群雄

——《博古花卉16屏》品鉴

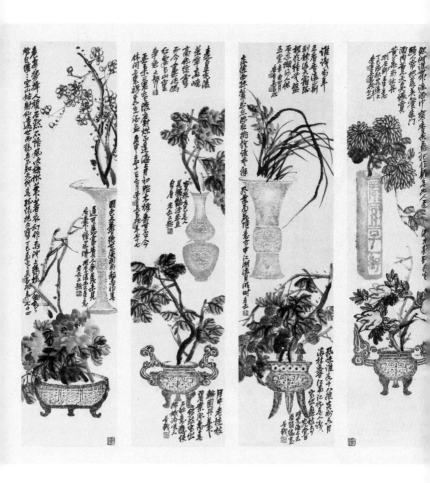

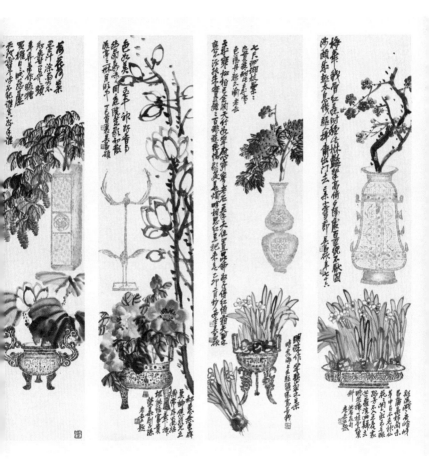

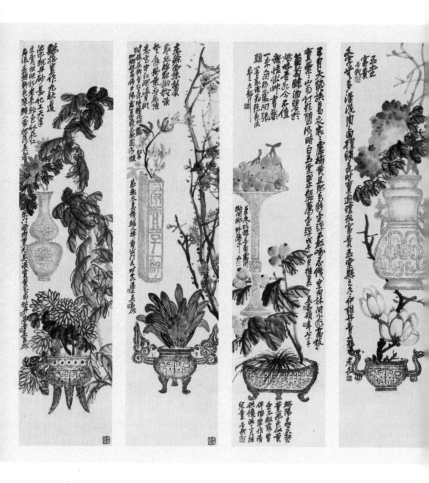

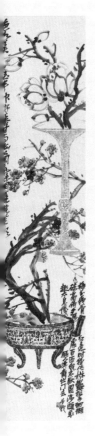

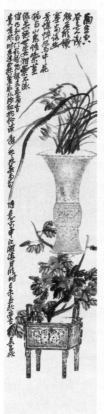

"不知何者为正变，自我作古空群雄。"这是吴昌硕在《刻印偶成》中的两句话，大有傲视艺坛、睥睨千古的气概。

这套博古花卉组屏乃是吴昌硕从1915年至1921年，应收藏家的需求，断断续续创作的。原为24屏，曾于1966年8月在台湾"国立历史博物馆"举办的"吴昌硕、齐白石遗作特展"上展出过。因岁月变迁，人事浮沉，这24屏也随着藏家的兴衰，辗转从台湾流徙到香港，从香港流徙到日本，又从日本回到了国内，幸存16屏。

这组16屏既是吴昌硕"作古"的产物，也是吴昌硕"正变"的精品，色墨交融，古雅浓艳，花器穿插，气势流动，一字排开来观赏，真有一种"空群雄"的味道。

吴昌硕是如何开启博古花卉创作的呢？据吴晶在《百年一缶翁》中记载：一次，一个朋友投吴昌硕所好，给他送了一幅青铜古器"周夺敦"的全形墨拓，古意浓郁。吴见后，非常高兴，欣赏之余，忍不住提起笔来，在拓片上补画了菊花、水仙，原本只是图个游戏，没想到画面

出现意想不到的效果，实现了金石与花卉的完美组合。自此，在吴昌硕的绘画世界里便多了一个"博古花卉"的题材。这个题材，不仅士大夫、读书人喜欢，日本的许多大收藏家也喜欢。

至于这个16屏的珍贵用两个字来形容，是"富丽"；用四个字来形容，是"非常富丽"。

其一，花卉品种非常丰富。16屏中，除一屏只画了一种花果外，其余每屏均画了两种。具体的品种有：兰花、桂花、梅花、万年青、玉兰花、水仙、天竹、牡丹、紫藤、菊花、葡萄、枇杷、荔枝、佛手、雁来红、荷花、蓼花、山茶花等。每一种花果，吴昌硕均用篆隶笔法大写而成，元气淋漓，极富动感；墨彩绚丽，交相辉映，极为堂皇。

其二，题款内容非常丰富。这个组屏的另一个显著特色，就是题款多。其中，单一的长题有5条，双题的有7条，三题的有4条。这些题款，总共书录了吴昌硕的24首诗词，如：梅花铁骨红，旧时种此树。艳击珊瑚碎，高倚夕阳处。百匝绕不厌，园涉颇成趣。太息饥驱人，揖尔出门

去。这是吴昌硕最爱题写的咏梅诗,他一生不知题过多少遍。又如:飘飘岂似九秋蓬,染就丹砂是化工。天半朱霞相映好,老年颜色胜花红。再如:东涂西抹鬓成丝,深夜挑灯读楚辞。风叶雨花随意写,申江潮满月明时。细细品读这十六屏,再细细品味这些题画诗,我们不仅能够看到吴昌硕在71岁至77岁的这段辉煌岁月里,终于由"画工"转变为"化工",进入了风叶雨花"随意写"的自由之境;还能够看到吴昌硕大器晚成、老来颜色胜花红的自得之乐!

其三,古器影印非常丰富。吴昌硕常见的花卉屏条,多是花卉与石头搭配而成,姑且命名为"花石"屏条。这个16屏则完全是由古器物的模印与花卉搭配而成,堪称典型的"花器"屏条。从梳理情况看,在这16屏中,共印了21种古代器物,主要包括:长宜子孙古砖、饕餮纹双耳万鬲式三足鼎、夔龙纹尊、夔龙纹斝、龙蓑纹古砖、饕餮纹环耳豆、龙离纹觚、云纹三足鼎、如意纹出戟瓶、夔龙纹盘、鸟形架、饕餮乳钉纹三足鼎、夔龙纹葫芦瓶、饕餮纹云纹耳三足鼎、龙

纹双耳壶、饕餮纹双耳炉、夔龙纹柱足鼎、夔龙纹尊、饕餮纹四足方鼎、饕餮纹扁足鼎、画像砖等。这些古器物全形拓，不仅增添了画的古意和金石气，也增添了画的历史沧桑感。

其四，布局寓意非常丰富。吴昌硕39岁时，好友金杰赠给他一个周秦时期的古缶。从此，吴昌硕对这个朴陋、古拙的瓦缶保持了一世钟情，不仅将自己的住所命名为"缶庐"，还将自己的名号定为"老缶"、"缶道人"。不仅如此，吴昌硕还手书"道在瓦甓"四个字，回赠给金杰。何谓道？在中华文化中，道是最复杂的，它蕴含着天地万物生生不息的总规律；道又是最简单的，一阴一阳谓之道。这个16屏就蕴含了吴昌硕的深刻"画道"，一阴一阳，相反相成。从结构上看，两件古器，一上一下，上者为阳，下者为阴；从颜色上看，在上的器物为土黄色，代表阳；在下的器物为墨黑色，代表阴；从花卉搭配看，或以玉兰配牡丹，或以菊花配佛手，或以葡萄配枇杷，或以山茶配桂花，或以梅花配万年青，每一屏都达到了疏密相间、浓淡相宜、燥湿相调、阴阳相合的绝佳效果。

气敛诗才笔下奇
——《长松一线图》品鉴

《长松一线图》>>
吴昌硕
1923 年
纸本

画松如画佛，开拓我心胸。

自得千年寿，如登五老峰。

这首吴昌硕的咏松诗，既从画法上点出了其画松的诀窍，又从画旨上道明了其画松的初衷。

潘天寿在《回忆吴昌硕先生》一文中是这样评价的："昌硕先生的绘画，以气势为主，故在布局用笔等各方面，与前海派的胡公寿、任伯年等完全不同，与青藤、八大、石涛等也完全异样。可以说独开大写花卉画的新生面。"

吴昌硕于1923年冬天挥写的这幅《长松一线图》，可以说，就是其独开"新生面"的经典之作。

整个画面，构图非常简单。一前一后，一大一小，两根松树杆如铁曲一般，自画面的右下角挺出，又从右上角冲出，气势如虹，直探云天。近松的五根虬枝，一枝曲折向下，接探地气；一枝傲然向上，承接天气；还有三枝横出，盘旋于中。再有一枝，自右上角向左斜出，使整个画面呈现出纵横交错大气象。

整个画面，笔法非常简单。无论是粗杆，

还是小枝，全用篆书笔法写就，圆浑苍健，极富有立体感。至于松针，尽管只有寥寥数丛，也全用中锋粗犷地写出，宛如铁针一般，毫无柔弱之态，真正地反映了松树的坚贞品质。

整个画面，题款非常简单。在画的左边，自上而下，书录了吴最爱的一首咏松诗："长松一线袅飞泉，峰削云孤地势偏。何日俗尘风涤尽，呼龙苔上去耕烟。"

这个题款，尽管被松枝隔断了一下，但行气贯通，笔意畅连，无丝毫隔断之象。

水有源，树有根。

吴昌硕的松树画法又来自何处呢？来自吴昌硕经常在画上题款中写到的"复堂"。

复堂者扬州八怪中的李鱓是也。李鱓，字宗扬，号复堂，江苏兴化人，原是宫廷专业画师，基本功非常扎实。因负才使气，33岁时被排斥出宫廷，一直到52岁才谋得山东临淄县令，次年又改任滕县知县。不久，又因为得罪

《长松图》 >>
吴昌硕

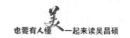

上司，被革掉了功名和官职。晚年流落扬州，以卖画为生。

在扬州八怪中，吴昌硕最喜欢李鱓。不仅是因为自己的人生轨迹、境遇与李鱓相似，同为官场失意人；更重要的，李鱓是扬州八怪中学养功力最好、笔墨功夫最深的，吴的性情、艺术趣味与其相合，无论是画牡丹、兰草，还是画松树，均受其影响。

李鱓的写意花卉，受石涛的豪放风格启发，常以破笔泼墨作画，气韵高古，气势雄强。尤其是他的题款书法，融颜筋、柳骨于一炉，于朴厚中见空灵，于稳健中见潇洒，经常是参差错落，满纸烟云，别开生面。

尽管吴昌硕曾在诗中说过，"平生作画恨无师"。然而，从"吴松"与"李松"的相近风格、相近格局看，吴昌硕画松树，不仅师承了李鱓，师入了"骨髓"，而且还师出了"己意"，师创了新的面目，比李鱓更为刚健、更为苍劲、更为简素。

真是："桑田沧海任百变，百变此笔同彝钟。我演秃笔作粗画，欲宣郁勃开心胸。"

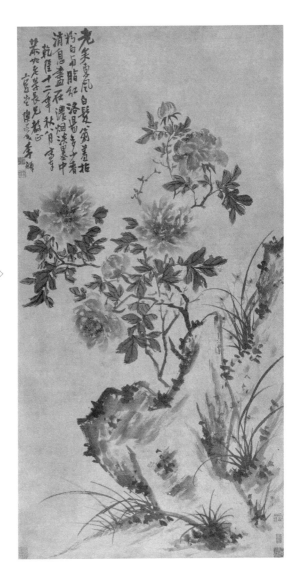

《牡丹基石图》》
李鱓

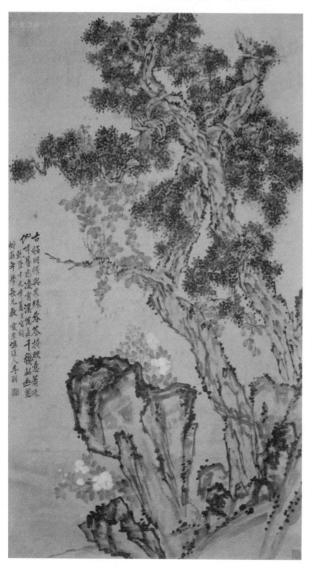

《松石树》
吴昌硕

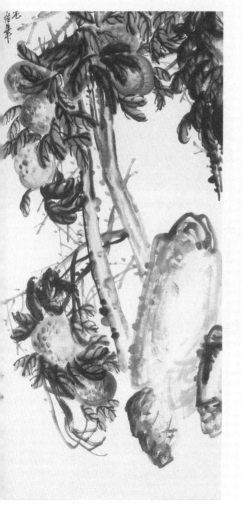

一食可得千万寿

——《千年桃实图》品鉴

湖南卿艳

<< 《千年桃实图》
吴昌硕
纸本

春来谁作群芳主，管领东风是牡丹。

在花卉的世界里，牡丹是当之无愧的花王；在清末民国时期的世界里，吴昌硕是海上画派乃至中国画坛当之无愧的"画王"。

吴昌硕之所以能够一扫明清以来文人画的颓废习气，在中国书画艺术史上留下自己的一席之地，原因很多，但最关键的一点，就是他在继承扬州八怪"近情入俗"艺术观的基础上大大地拓宽了中国文人画的题材，使之从士大夫的厅堂书房走入了寻常百姓之家。用我们今天的话讲，就是艺术由为少数人服务变成了为广大群众服务。

从我们今天对吴昌硕绘画题材的梳理统计看，仅花卉蔬果类就有30多种，主要包括：南瓜、葫芦、白菜、青菜、竹笋、萝卜、茄子、桃子、西瓜、葡萄、枇杷、玉米、辣椒、佛手、荔枝、石榴、水仙、万年青、梅花、竹子、菊花、兰草、牡丹、玉兰、山茶、天竹、紫藤、荷花、大蒜、雁来红、松树、杜鹃、辛

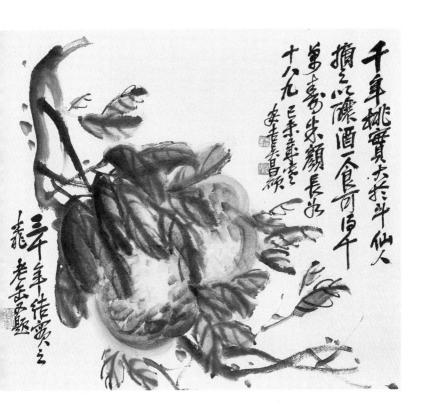

《双寿图》
吴昌硕

夷、芍药等等，既有好看的，又有好吃的，还有入药的。如此比较，他的绘画题材确实远远超过了他所崇拜的青藤、白阳、八大等人，可谓是"前不见古人"。至于后面的来者，就是齐白石了。

在吴昌硕这么多的绘画题材中，"寿桃"无疑是最受世人欢喜的一种。因为它不仅预示着丰收与吉庆，更预示着健康与长寿。正所谓，"一食可得千万寿，朱颜长如十八九。"

这个巨幅的寿桃图，色墨绚烂，气势夺人，无疑是吴昌硕寿桃系列中的经典之作。

经典之一在构图。依然沿用了吴氏独特的"大斜角"构图法，三株桃树在左下角石头的衬托下，由左中向右下依次排列。整个画面既显得浓密而聚气，又显得疏朗而透气。

经典之二在笔法。充分发挥了"以书入画"的特长，三根桃树杆，依然用双勾法写就，中墨为主，偶加浓焦墨提醒。至于桃叶，则用花青加淡墨画写出叶片，再用浓墨勾出叶脉，笔势灵动而凝重，笔速快疾而稳健，给人

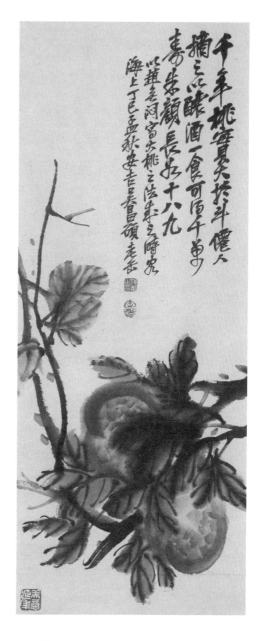

《蟠桃仙供图》 >>
吴昌硕

一种酣畅淋漓之感。

经典之三在寓意。三棵桃树，取老子所谓"一生二，二生三，三生万物"之意，象征着天地万物的生生不息；三块石头，一块大，两块小，取五行中石为土，土生万物之意；十个大桃，均以金黄为底色，以洋红圈点，给人一种鲜艳成熟、垂涎欲滴的感觉，象征着十全十美。

至于吴昌硕是何时开始画寿桃的。现存的记载是，1888年，吴昌硕的"忘年交"杨岘七十大寿，并声明不收贺礼。时在上海的吴昌硕便想了一个主意，用心地创作了一幅《三千年结实之桃》的大画，并作了一个说明："此桃非人间果，乃西王母群玉山上三千年一结实桃也。若山俗园林所生，安足奉我藐翁哉？老缶非有东方曼倩伎俩，不过假笔墨游戏，以博一笑"。

从1888年至1919年，吴昌硕假笔墨戏画"仙桃"已有31年，不知画了多少桃，不知祝福了多少寿星，不仅博得了师友们一笑，更博得了中外广大买家、广大看客的一笑。

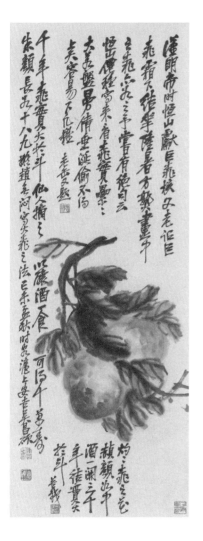

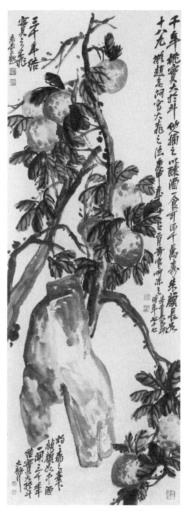

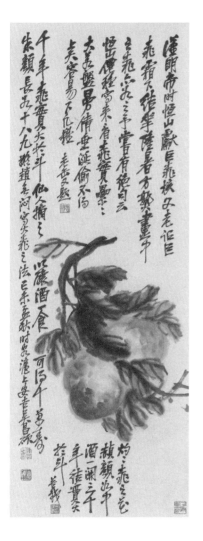 appears on the left, 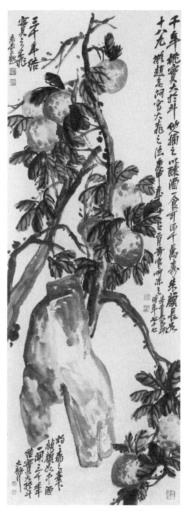 on the right.

> ⌃ 左图
> 《双桃仙寿图》
> 吴昌硕

> ⌃ 右图
> 《桃石仙寿图》
> 吴昌硕

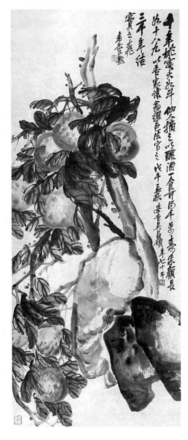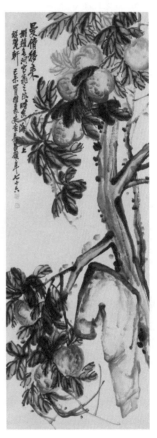

∧ 左图
《一食万寿图》
吴昌硕

∧ 右图
《曼倩移来图》
吴昌硕

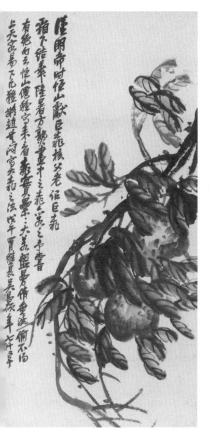

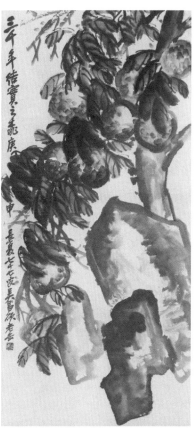

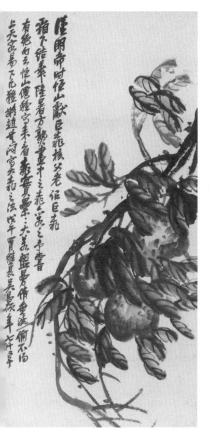 左图
《恒山巨桃图》
吴昌硕

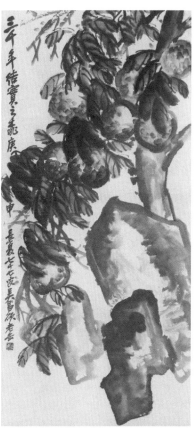 右图
《仙桃灵石图》
吴昌硕

俗话说得好：一笑解千愁。

吴昌硕说得好："上天容易下凡难。"人生的路很短暂，也很漫长，常多风波，常多烦恼，常多忧患，对于吴昌硕来说，常画仙桃，寄寓了自己对太平盛世的一种祈祷，寄寓了自己对幸福人生的一种期盼。

对于后人来说，常看吴昌硕的仙桃、寿桃，确实能够起到滋养精神、丰富神灵、愉悦人生的功效！

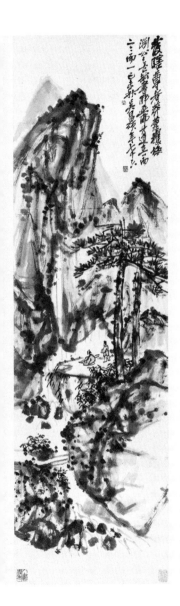

石边流水坐横琴

——《松下抚琴图》品鉴

<< 《松下弹琴图》
吴昌硕
纸本

画图如读高僧传，十万云山水一方。

吴昌硕的这两句诗，实质上是在启迪后人：艺术探索之路就像唐僧的西天取经之路。后来者，不能只是羡慕高僧头顶的万丈佛光闪烁，更要体察并实践其"踏平坎坷成大道"的苦修精神。

吴昌硕说自己是"三十学诗，五十学画"，这句话一直被后世有关专家学者奉为依据。这其实是吴昌硕的自谦之词。

真实的情况是，吴昌硕学书法很早，自5岁入私塾就开始练字了；吴昌硕学篆刻也较早，14岁就开始在父亲的指点下学刻印了；吴昌硕学画画也不晚，21岁就跟着潘芝畦学画梅花了；吴昌硕学诗也不晚，23岁就跟着施旭臣学作诗了。

吴昌硕还说，自己是"金石第一，书法第二，花卉第三，山水外行"。这句话也一直被后世有关专家学者信以为真，由此认定吴昌硕不会画山水，现存的吴昌硕的山水画都是他

的学生代笔的。这其实是吴昌硕的"倒叙"之词。

真实的情况是，40岁以后的吴昌硕，受任伯年、蒲华的影响和指点，开始专注于绘画，除了画传统的松、竹、梅、菊等题材外，还非常喜欢画山水。其山水画远承石涛，近学张赐宁（吴昌硕在题跋中反复提到的"张十三峰"），并汲取了蒲华的长处，形成了具有自家特色的"吴氏山水"。吴氏山水多以水墨写意为主，浅绛设色很少。

吴氏山水的最大特点是什么呢？就是这幅《松下抚琴图》中凸显出的"一分为二"的哲学美！

——构图上的"一分为二"之美。吴氏山水，往往只画中景和近景。中景一般是一座山峰，或两峰之间夹一瀑布，矗立在画面中央，凸显出一种雄强之美；近景一般是一两个平缓小坡，坡上长着两棵树或一片树林，几间茅舍，一座小桥，一条小溪，凸显出一种宁静、悠闲之美。至于远景之山，则往往是一笔勾出，或用淡

墨一笔扫就，真正体现了大道至简。

——墨色上的"一分为二"之美。吴昌硕的山水画，往往只画两个层次：一层是参考蒲华、张赐宁的画法，用中淡墨，以大披麻皴笔法，挥写出画面的主体部分；另一层是参考石涛的画法，用浓墨或者焦墨，在山石结构的关键处点苔，或作简要勾勒，整个画面既显得清新淡雅、空灵通透，又显得苍茫烂漫、神气十足。

——景物点缀的"一分为二"之美。吴昌硕的山水画中，往往在近处的山坡上，或者大石边，画上两棵松树（也有画一丛树林的）；在房前的坪地上，或者小溪边，画上两个人物（有时画一个，多个的很少）；往往是一个弹琴，一个聆听。至于为什么会经常画两个，而很少画一个或者多个。这算是吴昌硕山水画的一个谜。或许，他是取"一阴一阳谓之道"的哲学意蕴；或许，他是在借山水抒发"知音少、弦断有谁听"的心臆。

——题跋款识的"一分为二"之美。在这

幅画的右上角，吴昌硕题写了如此一段款识：
"发瞎尊者，莽苍掘梅渊公之古拙，书耶、画耶，其道在一而二，二而一。"这里的瞎尊者，就是清初著名的画僧石涛；这里的梅渊公，就是清初著名画家梅清，字渊公。石涛和梅清是好友，两人经常互相学习借鉴。吴昌硕在临写石涛的山水上，下过一番苦功夫。至于他在这段题跋中讲到的"书耶、画耶，其道在一而二，二而一"，实质上就是进一步地阐释了书画同源的哲学原理，点明了自己对"书中有画，画中有书"的追求境界。

这种境界，吴昌硕算是达到了。这幅《松下抚琴图》就是一个证明性的标志。

画里江山犹可识

——《晓晚山气图》品鉴

李越

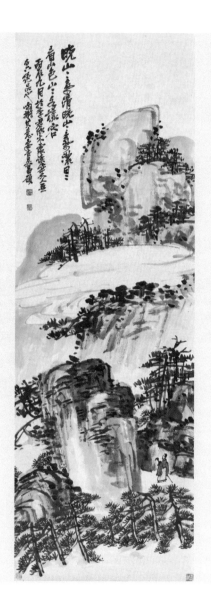

《晓晚山气图》>>
吴昌硕
纸本

"妙腕灵心一枝笔，烟霞万古过云楼。"吴昌硕在这里提到的过云楼，乃是清代顾文彬收藏文物书画古董的地方，也是江南最著名的藏书楼。世有"江南收藏甲天下，过云收藏甲江南"之称。

然而，人事有代谢，往来成古今。再富有的收藏也总会有"烟霞"散尽的那一天。但就是这种一代一代、反反复复的藏、聚、离、散，才有了人类文明的传承。

这幅画的左下角盖有一枚印，印文是"傅增湘印"。

傅增湘何许人也？

傅氏也是中国近代著名的藏书家，四川江安县人，生于1872年，卒于1949年，字润沅，别号双鉴楼主人、藏园居士。傅氏的藏书规模是晚晴以来继陆心源的皕宋楼、丁丙八千卷楼、杨氏海源阁、瞿氏铁琴铜剑楼之后的又一大家。傅氏不仅在古籍收藏、目录学、版本学方面堪称一代宗师，在艺术品鉴定收藏方面也颇有造诣。

这幅吴昌硕的浅绛山水，就是傅增湘先生

曾经珍藏过的,极为难得!

如果把吴昌硕的花卉画比作普通红木,那么,他的水墨山水画就如同紫檀,显得更为稀贵;而浅绛山水则如同上等黄花梨,尤为珍贵。

自上而下打开画卷,首先吸引人眼球的就是凌空而降的一块巨石,尽管下方有一座石峰托着,但仍有一角悬在空中,既显出巍峨之美,又不失险峻之奇。

石峰之腰,盛长着一丛丛茂密的松林,一片白云如玉带一般横亘其中,于阳刚坚实之中,营造了一种飘柔虚幻之美。

石峰脚下,一条山道自右下角斜出,左右两边均是巨石排列。道路右上侧的巨石后,吴氏用惯常的草书笔法写出了一片小松林;道路左侧的巨石下,则用双勾法写出了七棵松树。上下石峰均在中墨勾写、浓墨点缀的基础上,染上淡淡的赭石,山顶两石则加了一层花青。

就在这淡淡的赭石花青色中,山道上飘然而来了一个身穿大红衣的隐士,使整个画面的

精神为之一振。

但见他手持拐杖，缓步徐行，不时地抬头望望山间的云气，吟出了一首清新的小诗："晓山山气清，晚山山气浓。日日看山色，山山各样容。"其中蕴含的哲理，不正与苏东坡的"横看成岭侧成峰，远近高低各不同"相通吗？

从画面的题跋看，吴昌硕是于1916年9月，在一个名叫李欣木的朋友家里品读了一幅古代"绝品"山水画后，情不自禁地模拟了其中的意境，一气呵成挥写出了这幅画。

吴昌硕的画，是诗中之画；吴昌硕的诗，是画中之诗。

对吴昌硕的诗，著名学者陈三立这样评价："为诗至老弥勤苦，抒摅胸臆，出入唐宋间健者。"周颐是这样评价的："诗人之诗，其心则骚，而笔近韩。似老树著花，枒杈媚妩，奇峰拔地，突兀屡颜。"

这两位大学者对吴昌硕诗的高度评价，不正是对吴昌硕这幅珍品山水的高度评价吗？

秋菊灿然岁朝春
——《摘来秋色供萧斋》品鉴

《摘来秋色供萧斋》>>
吴昌硕
1921年
纸本

在决定一个人命运的诸多要素中，"出身"很重要。

在决定一幅书画作品价值的诸多要素中，"出身"也很重要。

这两幅作品都是"出身"很好的贵族类作品，都在日本昭和四年（1929年）11月出版的《昌硕墨宝》上刊登过，编辑为田中庆太郎。画的名字叫"摘来秋色供萧斋"；对联的内容是："仲子於陵之居非夷非跖，坡翁晚年所学成佛成仙。"

这副对联是吴昌硕在1915年春天为其儿女亲家撰写的，书风明显带有吴氏从"瘦劲"石鼓向"圆浑"石鼓过渡时期的特征。对联的内容乃是劝导须曼先生要向苏东坡学习，乐观豁达，淡然自处，精神上始终保持一种像"仙佛"一样的自在逍遥。

这幅画是吴昌硕在1921年冬天挥写的，构图依然采用了大斜角的模式，右下角用较为细致的笔墨，勾出了一个花篮，篮中装了两丛菊花，一丛橙黄，一丛嫣红。画面左侧用寥寥五笔勾写出一个

绿花瓶,花瓶口插上了一丛橙黄色菊花。如此,一篮、一瓶、三丛菊,构建了一个既简单又丰富的画面,淡雅而绚烂,饱满而空灵,仿佛有一股清气荡漾其间。

关于萧斋的典故,出自唐代张怀瓘的《书断》:"武帝造寺,令萧子云飞白大书'萧'字,至今一字存焉。"甘肃人李约,好收藏,几乎耗尽家产,花费巨资把这面"萧"字墙壁买下来,整体搬运到洛阳,并特意新建了一间精舍,用于安置这面"萧"墙,以供赏玩。这间精舍便命名为"萧斋"。传之后世,则将寺庙、书斋称之为"萧斋"。

1921年的吴昌硕,早已功成名就,衣食无忧。这个时候的他,画了这幅《摘来秋色供萧斋》,除了体现自己那种早已根植于血脉的傲霜骨气和隐逸情怀外,也浮现了南朝大书法家萧子云"名声远播",以30张书法换得百济国使者百金的场景。

此时的吴昌硕,"诗书画印"四绝之名,不仅远播到当年的百济(现今韩国),在日本

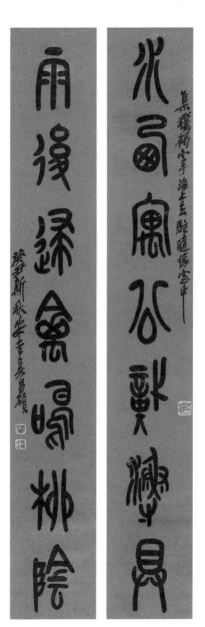

《篆书对联》>>
吴昌硕

更是备受推崇。

　　田中庆太郎作为近代日本最有影响的中国书画店老板，于1900年跟随河井荃庐拜访了56岁的吴昌硕后，便一直致力于在日本推广宣传吴昌硕的书画，乃是吴昌硕艺术走向国际化的大功臣。他的文求堂书店，不仅在1912年出版了第一本吴昌硕书画集——《昌硕画存》，还在1920年出版了《吴昌硕画谱》，1929年出版了《昌硕墨宝》。

梅花性命诗精神

——《岁寒同心图》品鉴

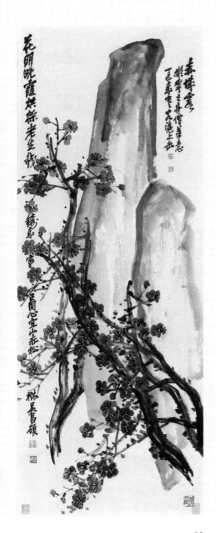

<< 《岁寒同心图》
吴昌硕
1917 年
纸本

每一个画家都有自己喜欢的题材。

这种喜欢，往往喻示着一种情缘，一种精神寄托。

吴昌硕的一生，有一种特别的梅花情缘。据民间传说，他在年轻时，曾与其表姐有过一段青梅竹马的情缘，两人相知相悦，互赠兰花梅花为信物。后来，其表姐出嫁了，吴也由父母做主另外订了亲事，这段情缘便如梅溪水一般流走了。

"除却数卷书，尽载梅花影。"这是青年吴昌硕离开家乡外出游学时途经梅溪而吟咏的一首诗。自此，梅花成了他一生的精神伴侣，梅溪便成了他一世的灵魂故乡。

"苦铁道人梅知己，对花写照是长技。"据考证，吴昌硕从二十几岁开始便跟着家乡的一位乡贤刘桂林学习画梅的"长技"。刘不但精通经学，还擅长书画，尤其喜欢以"画圈"法写梅花。后来，吴昌硕又跟着老师潘芝畦学习画梅。潘的梅花技法学的是晚清画家汤贻汾的路数，擅长以飞白笔法"扫"出梅花枝干。这一扫一圈，

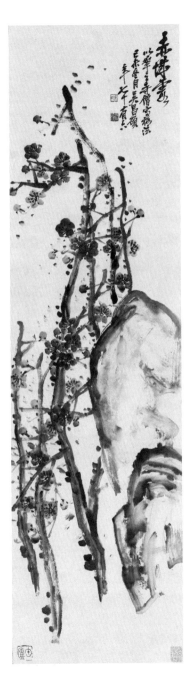

《赤城霞影图》>>
吴昌硕

便成了吴昌硕画梅技法的基因。不管他后来的几十年间如何变化，终究是保留了这个基因的影子。

吴昌硕一生爱梅、咏梅。在现存吴昌硕的题画诗中，咏梅诗是最多的，且有不少的经典佳句。如："写来冰雪美人魂，自历沧桑不纪元。""自笑春风笔底温，尚留清气满乾坤。""一枝清气满乾坤，玉骨冰肌绝点尘。""冰心铁骨绝世姿，世间桃李安能知。""愧无粥饭共朝餐，画里梅花足心醉。"由此可见，在功成名就之前的困难岁月里，面对物质生活的贫乏，吴昌硕更多的是靠笔下的梅花来给自己提供"精神食粮"。

吴昌硕一生赏梅、画梅。据记载，他在芜园居住时，亲手种植的梅花就有三十多株。每当梅花盛开时，他便会对花一边描写其形，一边领悟其神。这一点，从他后来的诗中可以得到印证："芜园梅树北庄移，半亩荒凉有所思。画稿依稀犹记得，疏烟古雪闭门时。""老夫画梅四十年，天机自得非师传。羊毫秃如垩墙帚，圈花颗颗明

珠圆"。笔者到苏州、湖州、无锡出差，看到园子里、路边上盛开的各种梅花，才恍然大悟吴昌硕所言不假，其画梅确实没有拘泥于"师传"，更多的是从自然写生中来。

在吴昌硕存世的画作中，梅花是最多的。钱君匋先生收藏的这幅《岁寒同心图》，乃是吴昌硕在1917年冬天天寒地冻、梅花怒放之时，借景生情而挥洒出一幅精品。整个画面依然沿用大斜角构图，寄寓了其"好事成双"的美好愿景。

——两块石头。一块耸立在画面中央，一块耸立于右下角，象征着生命的倔强。

——两丛老梅。一丛自右下角石边斜挺而出；一丛自左下角直挺而出，梅杆主体用淡墨中锋写出，辅以浓焦墨勾勒，极富立体感；梅花则用淡墨调和胭脂红点写而成，显得古艳而浓烈，象征着生命的绚烂。

——两处题跋。一处自左上直贯而下，所题诗句为："花明晚霞烘，杆老生铁铸。岁寒有同心，空山赤松树。"一处题写于右上角，名为

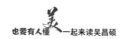

"赤城霞"。

需要特别注意的是，在吴昌硕的许多画作中，均提到了"拟花之寺僧笔意"，这一幅也是如此。

这个"花之寺僧"究竟是何人呢？

花之寺僧乃《扬州八怪》中罗聘的别号。他不仅擅长画花卉、山水，还擅长画鬼神。吴昌硕的一生都在向罗聘学习借鉴，并在学习借鉴中自出新意。

人皆长寿年常丰

——《红衣达摩图》品鉴

<< 《红衣达摩图》

吴昌硕

1918 年

纸本

物以稀为贵！

相对于花卉、山水，吴昌硕的人物画极少，故也显得极为珍贵。

吴昌硕画人物，远一点的师承扬州八怪的罗聘，近一点的师承任伯年。吴氏与任亦师亦友十三年，无论是花卉还是人物，任对其都是倾囊相授。

吴昌硕晚年画人物，主要是三个对象：达摩、观音和弥勒佛。

吴氏画达摩，取的是达摩历经千辛万苦、"远泛重洋"、弘扬佛法、创立禅宗、开"一花五叶"之大功德和筚路蓝缕之大精神。

吴氏画观音，取的是观音"慈云慧日、灵光普照"、救苦救难、普度众生之大慈悲情怀和"得意忘言、拈花一笑"之大智慧。

吴氏画弥勒佛，取的是"安得韬甲收兵戈，风云不起海不波，辉增佛日光山河，慈悲苦恼又欢喜"的大寄托和"或云袋中所藏尽五谷，遍洒大地丰年多"的大希望。

这幅绫本的达摩像是吴昌硕在1918年5月

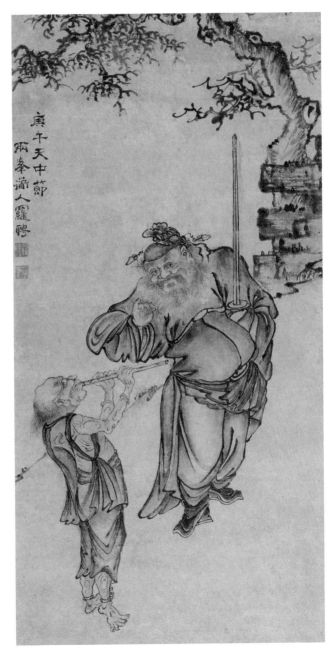

《钟道士图》>>
罗聘

创作的。这一年的中国依旧是军阀混战，乱哄哄、不太平，"魔假道德、机巧干戈"。吴昌硕看在眼里，忧在心头，体现在画面上，期盼着"何不佛尘，为扫尘沙。咸归清静，世界太和。"

这幅绫本画之所以堪称精品，就在于他以极简的笔墨表现出达摩"心皈秋月"的神态。极高明处在于，吴氏只用了寥寥数十笔，便将其须发稀疏"可怜白发生"的情状描绘得淋漓尽致，让人看后不由自主地想到了其为传承佛法、历经磨难的沧桑之苦；只用了寥寥数笔，便画出了达摩微闭双目、面对沉思的形态。极精彩处在于，吴氏只用了五笔，便写出了达摩那只超乎常人的"大耳朵"，展现了其得佛法之髓、"具大法力"、耳听八方、洞明世事的绝大智慧。

这幅绫本画之所以堪称妙品，就在于他以绚烂的色彩表现出达摩"衣带朝霞"的风采。整个画像取侧坐姿势，一袭红色袈裟，衣纹全用中锋挥写而出，既像天上的流云，又像清溪的流波，可谓简约至极、生动之至。

这幅绫本画之所以堪称珍品，就在于他通过一首四言诗表达出自己的"太和"理想。吴昌硕16岁时（1860年），家乡彰吴村便不幸成了太平军与清军的战场，一个山清水秀、宁静和美的村子半年之内化为焦土，旋即瘟疫、饥荒接踵而至，乡亲们不是死难，便是逃亡。一个四千多人的村子，最后只剩下吴昌硕等25人。后来，吴昌硕在《别芜园》中悲叹："骨肉剩零星，流离我心苦。"正是因为这种历劫"心苦"的时时刺痛，才有了吴昌硕后来在佛像画中反复寄寓的"世界太和"理想："使年岁丰熟，普救白屋，无寒号饥哭"；"杨枝露滴洗兵甲，听说佛法消英雄。和平宗旨养元气，人皆长寿年常丰"。

俯仰乾坤涤烦虑
——《禅心烟云图》品鉴

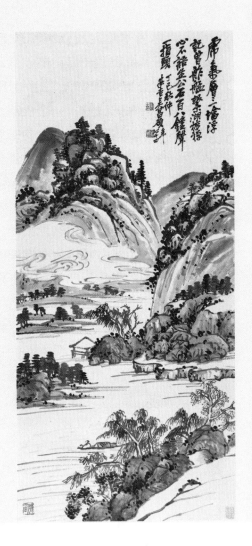

《禅心烟云图》》
吴昌硕
1917 年
纸本

毕竟禅心通篆学，几回低首拜清湘。

这是吴昌硕在题《石涛画》七绝诗中的两句。

1917年秋天，吴昌硕仿石涛笔意创作的这幅山水画，恰恰体现了"禅心"与"篆学"的完美结合。

所谓禅心，乃是吴昌硕在吃尽人间苦、了悟世间情之后的一种通达智慧和悲天悯人的情怀；所谓篆学，乃是吴昌硕将几十年临写石鼓的功夫真正"入画"的一种境界。

这幅画的内容主要由两山、一水、一亭、一舟、一路、一人和一片云构成，简约而丰富，秀润和古雅。

"山是古时山"。作为中景的两座山峰，高低相应。吴氏先以披麻皴勾写出轮廓，再用淡墨皴染出山体，然后用浓墨点苔、点树，使画面的层次感非常分明，也异常清新。

"水是古时水"。一条河流自两峰之间淌出，波澜不兴，水平如镜。河两岸堆砌了大大小

小的石块，石块之间，几丛杂树，郁郁勃勃地挺立而出，显示出旺盛的生机。

"云是古时云"。写意山水，画云大多采用"留云"法（即留出空白），石涛、张赐宁、蒲华等大师多用之。吴昌硕画山水，虽然多借鉴这三人，但在云的画法上却又自出新意，采用"勾云"法，即以自己那圆浑的石鼓线条，流水般地勾写出云团的飘移形貌，使整个画面于静默之中增加了一份灵动。

"亭是古时亭"。画中的山脚下、河岸边，吴氏用寥寥数笔，便构造了一个亭子。这个亭子虽然空无一人，却恰恰印证了佛家"空"的美学，更是契合了宋代周密"山青青，水泠泠，养得风烟数亩成，乾坤一草亭"的诗意。

"舟是古时舟"。近处的河面上、树荫下，一条小船在飘荡，船头坐着一人，既像是在昂首望天，又像是在对月怀人；既像是在聆听寺庙传出的"百八钟声"，又像是在品味张若虚的春江花月。

关于吴昌硕山水画的特征，杨岘是这样评价

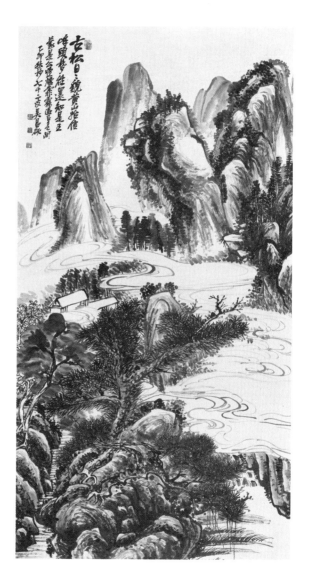

《古松日日 》》
貌黄山》
吴昌硕

的："树借湿笔点，山凭干墨皴，不知势远近，但觉气嶙峋。"

沈石友是这样评价的："缶翁作画一身胆，著墨不多势奇险，胸中丘壑吐烟云，不比俗手丹青染。"

这两个人不愧是吴昌硕的知己，两首小诗便精当地概括出吴氏山水"重墨不重色、造势又造气"的特点，也道出这幅精品山水的鲜明特色。

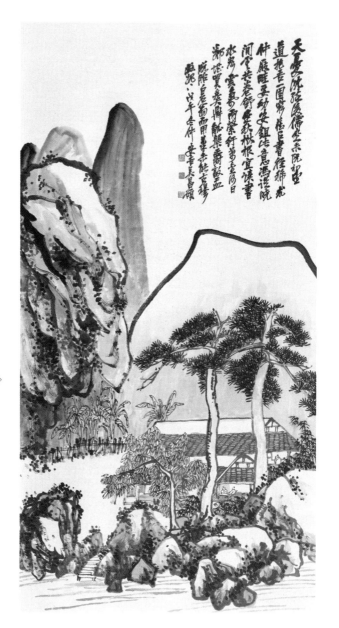

《蕉园读易图》>>
吴昌硕

国色天香绝世姿

——《富贵神仙图》品鉴

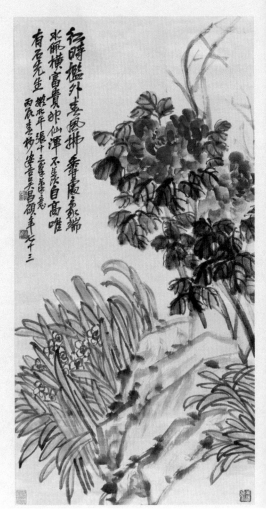

《富贵神仙图》>>
吴昌硕
1916 年
纸本

画为心迹！

吴昌硕的这幅牡丹水仙画就像一面镜子，既是他自己矛盾心理调和的反映，"富贵神仙品，居然在一家"，又是古往今来许多读书人、艺术家、士大夫在清高的精神追求和富足的物质享受之间心灵挣扎的折射，"春来谁作群芳主，管领东风是牡丹。"

牡丹，吴昌硕一方面称之为"国色天香绝世姿"、"端居香国号花王"；另一方面又借谢灵运的嘴说："永嘉水际竹间多牡丹，彼时尚不以为重，至唐开元中始极盛，至今沿之。予谓有色无香，大似不通文墨美人，尊为花王，贮之琼台金屋，侥幸太过。""纵得嘉名难副实，不如菊有御袍黄。"

自古以来，画牡丹的人很多，但能够画好的人却很少。究其原因，就是吴昌硕所说的"画牡丹易俗"。

如何免俗？吴昌硕的办法是，把牡丹水仙组合在一起，以水仙的清幽来对冲牡丹的浓艳。

但是，画"水仙易琐碎"，吴昌硕采取的办法就是，"佐以石可免二病。石不在玲珑，在奇古。人笑曰：此苍居士自写照也。"

吴昌硕在1916年春天以牡丹、水仙、石头为素材挥写的这幅绫本画，就是其复杂微妙心态的最好写照。

画中牡丹确实画出了"贵艳"之气。在一片浓密的墨青色叶子的扶持烘托下，两朵大牡丹花，一朵嫣红、一朵橙黄，可谓是贵艳逼人。吴昌硕的这种画法，是迎合市场心理的需要，买画人谁不希望富贵，已经富贵想保住富贵，小富贵的想大富贵；也是他自己内心的期盼，一生活了84岁，70岁以前基本上过的是半饥半饱的酸寒日子，70岁功成名就以后，才算过上了衣食无忧、小康富足的生活。"可怜富贵人争羡"。这世上又有几人不羡呢?

画中水仙，确实画出了"清幽"之气。在吴昌硕看来，水仙"花中之最洁者，凌波仙子，不染纤尘，香清韵幽，与寒梅相伯仲"。在这幅画里，吴昌硕画了一大一小两丛水仙，叶片用双勾

左图 >>
《水仙牡丹图》
吴昌硕

右图
《水仙牡丹图》
吴昌硕

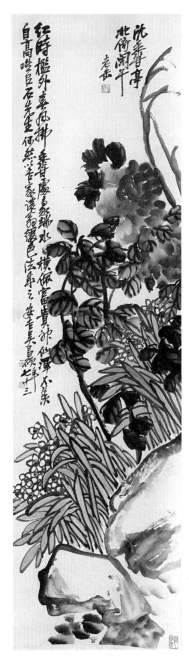

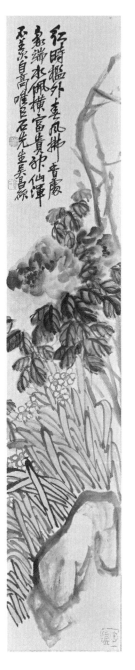

法，如写隶书之撇捺，浓淡干湿相互衬托，既显得丰富，又不琐碎；叶色用淡绿，一片一片地写出，不是平涂，既显得生机勃勃，又毫无柔媚之态；花瓣用淡墨圈写，花芯点以藤黄，既显得格外素净"玉无瑕"，又显得独特雅致，"不入千红万紫中"。

画中石头确实画出了"奇古"之气。吴昌硕画石，素来简捷，大都是用石鼓笔法，浓淡焦湿，一挥而就，或立或卧，或圆或方，或峭或奇，大抵都以太湖石为基因。这幅画中，吴昌硕一反常态，仅用寥寥五笔，便勾写出一块平缓的坡石，于上，给牡丹以基础；于左右，给水仙以依仗，确实起到了"自高唯有石先生"的效果。

需要品赏者了解的是，在这幅画里，吴昌硕又一次提到了"张十三峰"。这个张十三峰，就是清代画家张赐宁，与扬州八怪的罗聘齐名，当过南通州判官，其书斋名叫"十三峰草堂"。吴昌硕在许多画作的题跋中，都会写到"拟某某笔意"，一方面是其谦虚的表现，活到老，学到

老；另一方面则包含了他"以古为师"，师法前人而又超越前人的豪迈气象。

花垂明珠滴香露

——《春风紫绶图》品鉴

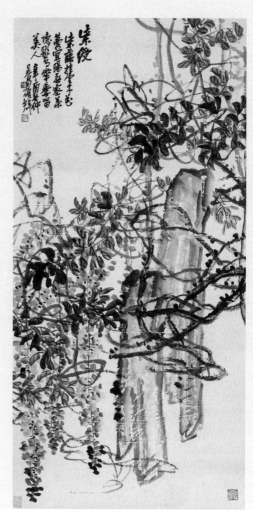

《春风紫绶图》>>
吴昌硕
1921 年
纸本

吴昌硕有诗云："我画非所长，而颇知画理。"作为中国美术史上里程碑式的人物，吴昌硕最重要的画理之一，就是"以书入画"，正所谓"书到画时书亦画，画到书时画亦书。"

以书入画，说起来简单，做起来实难。纵观元明清三代，能够认知到位、实践到位的也不过寥寥数人，如徐渭、陈淳、八大山人、郑板桥、李鱓等人。这其中，吴昌硕无疑是其中的佼佼者。

按照"以书入画"的标准，分析吴昌硕一生的画作，大体可以分为三个时期：

第一个时期，60岁以前（1904年），主要职业是在苏州衙门当公务员，书画篆刻属业务爱好。这个时期的作品特征，基本上是书法归书法，绘画归绘画，书画是分离的。

第二个时期，60岁至72岁（1914年），彻底放弃了仕途升迁的念想，开始了职业

卖画生涯。这个时期的作品，开始尝试着将石鼓笔法融入绘画当中，尤其是在花卉画的创作上，大量地摈弃了过去的"涂抹"习惯，一花一草，一枝一叶，逐渐显示出"书写"的笔意。

第三个时期，72岁至84岁（1927年），完全进入了"以书入画"的自由境界，所谓"书画篆刻，供一炉冶"，无论是花卉、山水还是人物画，都如写石鼓文一般，不慌不忙地徐徐写出，墨与色、浓与淡、干与湿，交加齐下，愈发显得沉着、厚重、雄强、苍润。

这幅吴昌硕于1921年春天创作的紫藤，就是以篆草笔法挥写出来。至于挥写到了何种水平境界，我们不妨品读一下梅墨生先生在《吴昌硕》中的评价："吴的画，就题材角度说，以藤花画得最佳，奔放旷逸，浑莽无匹，这种昌硕本色是在徐渭作品的启发下奔泻而出的。"静静地品赏吴的这幅紫藤画，就像是品

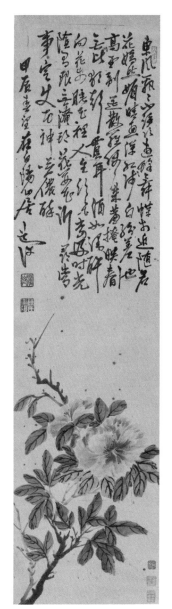

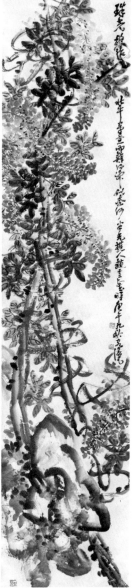

左图 >>
《花娇蝶舞图》
陈淳

右图
《奇石图》
赵云壑

赏一幅精彩的篆草,藤条纵横缠旋,藤叶茂密张放,藤花红紫绚烂,整个画面,流淌着一股郁勃之气。画面中间则矗立着两块青色苍石,大有镇定乾坤的效果。

画面构图虽然紧密,但吴昌硕依然留出了左上和右下的空白,以保证画面的空灵。在左上角,吴以"紫绶"为题,题写了一首诗:"紫藤挂云木,花蔓宜阳春。密叶隐歌鸟,花香留美人。"

美人在哪?伊人何方?吴昌硕的所谓伊人,恐怕就在画面那一根根坚韧柔美、相互缠绕的藤蔓中,就在那一瓣瓣晶莹凝紫、如香露般的藤花中。

中国文人画,讲究"诗书画印"的结合。但五百年来,真正能够做到"画是自己画、书是自己书、印是自己印、诗是自己诗"的人,确实寥寥无几。

但是,吴昌硕做到了,一山一水、一花一草、一题一跋、一印一章,都是自己的独立创造,都是自己的独特风格。

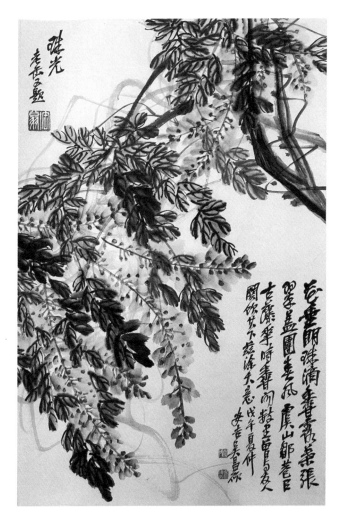

︿《紫绶珠光图》
吴昌硕

后来的齐白石也做到了，但其学吴的痕迹还是很明显的。仅以花卉为例，齐氏无论是画寿桃、菊花，还是画荔枝、紫藤等，无一不是从吴昌硕的画中借鉴而来。就是书法的取势，也是如此。

> 青藤雪个远凡胎，老缶衰年别有才。
> 我欲门下为走狗，三家门下转轮来。

这是齐白石对于吴昌硕发自内心崇拜的见证。而吴昌硕对于齐白石的奖掖和支持，就是1920年底为齐白石写了"润格"，1922年又为齐白石画册题写了《白石画集》的扉页。

"青藤灵舞好思想，百索莫解绪高爽。白石此法从何来，飞蛇乱舞离草莽。"这是齐白石题写的一首咏紫藤的诗。

白石此法从何来？恐怕还是从吴昌硕的紫绶、珠光中来。

每一幅经典画作都是一页历史，每一页历史都承载着多少人情、沧桑和世态。

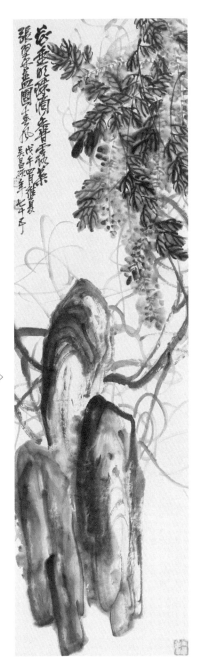

《明珠香露图》》
吴昌硕

　　吴昌硕的这幅紫绶，既包含了自己当年对建功立业、紫绶金章的追求梦想，又包含了自己对当年"所谓伊人"的相思缠绕。此情可待成追忆，如今都在一图中。

得见此画精神通
——《吉祥花卉六屏》品鉴

《吉祥花卉六屏》
吴昌硕
1919 年
纸本

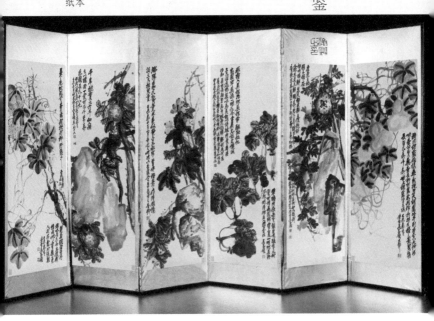

"黄王倪吴元正宗，四家一手毫端融。嗟
我生晚未奉手，得见此画精神通。"这是吴昌
硕对元代画坛四大家（黄公望、王蒙、倪瓒、
吴镇）的艺术崇拜，也是他对自己的艺术成就

《吉祥花卉六屏》
吴昌硕
1919 年

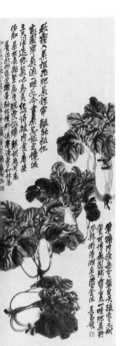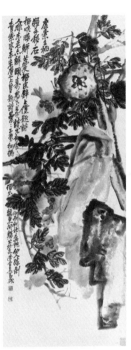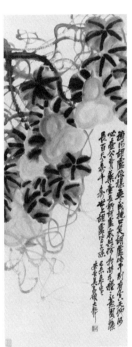

和历史地位的期许。

　　陈传席、顾平在《吴昌硕》一书中是这样评价的："吴昌硕的艺术，结束了一个时代，开启了一个时代，也必将启迪我们迎来一个新

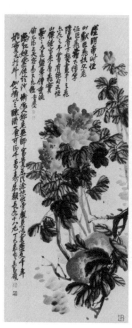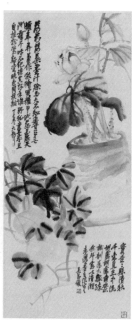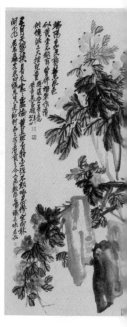

时代。"

　　为什么说吴昌硕的艺术结束了一个时代、
开启了一个时代呢？这是因为：

　　——吴昌硕一扫明清两代一味地崇尚阴柔
之习，复兴了雄强之美。明代后期，画家们普

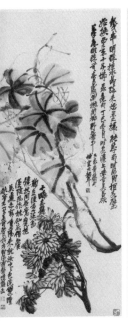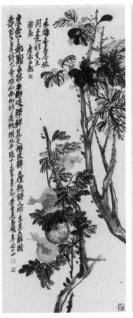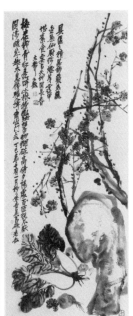

遍地推崇阴柔美，主张细柔嫩逸，北宋山水画中的那种壮阔豪强之气已很难见到。至清代，又一味地崇尚静净素雅，认为"画至神妙处，必有静气，盖扫纵横余习"；"离却静、净二语，便堕短长纵横习气"；"一种嫩逸之致，

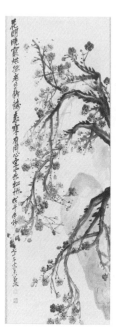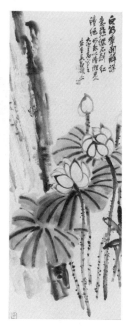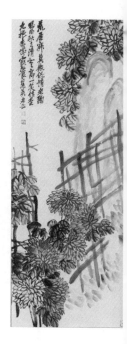

真能释躁平矜，高出诸家之上"。吴昌硕不然，大胆突破，通过几十年"强抱石鼓"，不仅找到了唐代、北宋的"纵横雄强"之风，还找回了秦汉"大风起兮云飞扬"的阳刚之风，找回了夏商周三代"天行健、自强不息"的民族基因。故易苏昊先生言：齐白石的画，上溯

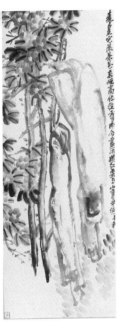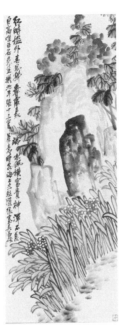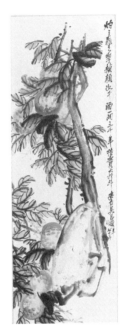

至白阳、青藤，大约三百多年；而吴昌硕的画，上溯至先秦，大约三千多年。底蕴之深，五百年来，一人而已！

——吴昌硕一扫明清两代一味地崇尚淡净之习，复兴了古艳之美。自明后期开始，画家们普遍地学习倪云林，笔必求细，墨必求淡，色必

求净，整个画坛笼罩在一片淡而无神的气氛之中，出现了一种如林黛玉般的"病态美"，所谓的文人画已完全脱离了社会大众，走向了山水林泉。吴昌硕不然，大胆创新，在用笔方面，将篆隶融入狂草，将狂草融入花卉、山水画的创作中，以纵横奔放取代静谧安止；在用墨方面，大量地使用焦墨浓墨，以其厚重苍莽的"有神"，取代淡墨干墨的"无神"。在用色方面，大量地借鉴西方绘画的长处，大胆地使用复色和脏色，将大红大绿化入了中国传统绘画的墨色中，不落俗艳，凸显"古艳"，解决了几百年来中国文人画"亦色难"的问题。

——吴昌硕一扫明清两代一味地崇尚虚弱之习，复兴了大开大阖之美。中国文人画至董其昌和"四王"，"以弱为美"、因循守旧，已成为一种风尚，画画"宁见不足，毋使有余"，生怕"用力太过"。体现在构图上，就是四平八稳，千人一面，毫无奇险可言。这种艺术风格，影响到整个社会和民众心态，就是多了"生静"，少了"生动"；多了"至弱"，少了"至刚"。吴昌硕不

然，大胆探索，通过造"势"以生"气"，画面布局，均采用大斜角式，或从左在至右上，或从右下至左上，使整个画面由静态、平态变为动态、奇态，呈现出一种"向上"的雄健之势，充满了一股"悠长"的流动之气。

这组吴昌硕于1919年冬天创作的花卉六屏，笔者第一次见到时，便感觉到一股强大的精气扑面而来，一种发自内心的惊叹骤然而起：

这不愧是吴昌硕作为中国近代艺术复兴先驱的经典之作！

六屏的题材，分别为葫芦、白菜、枇杷、葡萄、石榴、寿桃，各有寓意。其中，寿桃、白菜象征生活素朴、健康长寿，正所谓"菜根长咬坚齿牙"、"一食可得千万寿"；石榴、葫芦象征多子多福、子孙绵延，正所谓"寿翁下笔诗尤奇"、"世上葫芦皆子孙"；枇杷、葡萄象征硕果累累、生活美满，正所谓"家家卢橘黄且肥"、"葡萄酿酒碧于烟"。

六屏的画风，淋漓尽致地体现了吴昌硕

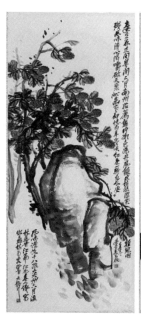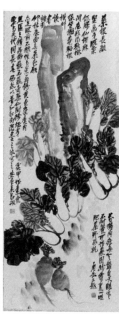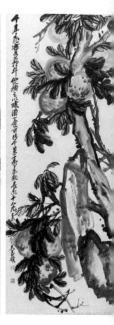

"直从书法演画法"的风格，无论是枝干、还是叶片、果实，全是一笔一笔、从容遒劲地"书写"出来的，浓淡干湿，一气呵成，无一涂改，无一不到位。题跋书法，全是典型的"吴体"篆草，有长有短，搭配得当；题跋的内容，则与画面紧密相通，真正地达到了诗文书画的完美结合。

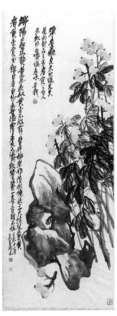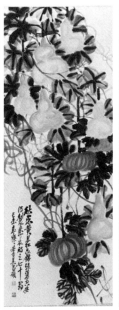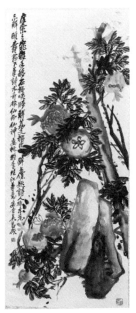

　　艺术是一个时代风貌的反映。"画为心迹"。伟大的画作，不仅仅画的是个人情趣，也应当画出整个社会的意识心志。

　　吴昌硕的这组花卉六屏，恰恰是他在那个辞旧迎新的时代，以推陈出新的绝大胆气，挥写出的一组能够凸显"新气象"的珍品之作。

破笔留我开鸿蒙

——《花卉八屏条》品鉴

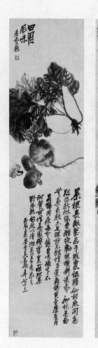
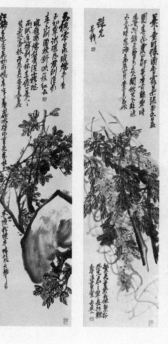

《花卉八屏条》
吴昌硕
1916 年
纸本

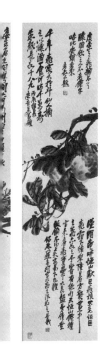
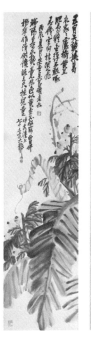
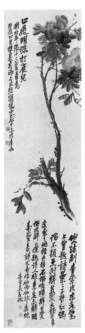
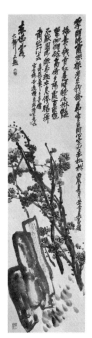

　　"青藤老人画不出，破笔留我开鸿濛。"
这是吴昌硕的诗，更是吴昌硕对自己在艺术探
索开创方面的一份自我勉励和自我期许，大有
"当今之世，舍我其谁也"的味道。

　　何谓鸿濛？乃是天地未开、原始世界的一

团混沌之气。这团混沌气，既包含了至坚至刚的金气、至厚至重的土石气，也包含了至热至烈的火气、至舒至达的木气，更包含了至润至泽、酣畅淋漓的水气。

吴昌硕书画中的"金石气"，并非现今有的人片面认知的枯燥气、枯焦气，而是一笔下去，浓淡焦湿浑然而成的"鸿濛"之气，一种化育万物、润涵生命的郁郭元气！

吴昌硕于1916年夏天创作的这组花卉八屏条，就算是那个时代的"开鸿濛"之作。

其一，开出了一种不屈的抗争精神。1916年，对于吴昌硕来说，是与病魔斗争的一年。年轻时因战乱颠沛流离的生活，使吴昌硕的身体受到极大的损害，尤其是风湿病和肝病比较严重。1916年2月16日，他在写给长尾雨山的信中对自己的病况作了描述："今年七十有三，眼花如雾，脚软如绵，时赋小诗，以寓长慨。"11月20日，他又在给长尾雨山的信中作了描述："比来秋气日深，足疾时作。"面对病痛的折磨，吴昌硕始终坚持把书画作为"特

健药"，以"朱颜长如十八九"的精神状态坚持创作，在一幅幅精品画作中凸显出一种"与病斗、其乐无穷"的神蕴。

其二，开出了一种新的题跋范式。在中国画的历史上，最早的画是没有题跋的，北宋以前的作品多是穷款，而且把名字藏在树石等不易看到的地方。画上题跋，始于北宋的文人画家，如苏轼、文同等。到元代，题跋之风盛行，强调诗、书、画三结合。在吴昌硕之前，画家在一幅画上的自跋一般是一个；到吴昌硕，这一形式则大大地"发扬光大"了。仅以此八屏条为例，昌硕先生就在上面题写了20个跋（4屏为2跋，4屏为3跋），极大地丰富了画面的内涵。

其三，开出了一种新的题材元素。吴昌硕之前的传统花卉画大多局限于士大夫感兴趣的"四君子"（梅、兰、竹、菊）题材。到吴昌硕，则将花卉画从士大夫的书斋推到了民间；花卉题材也大大地进行了扩充，寿桃、石榴、枇杷、荔枝、葫芦、葡萄、天竹、杏花、山茶

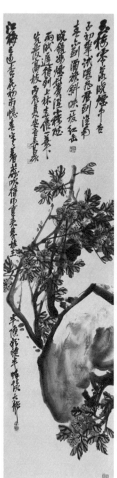

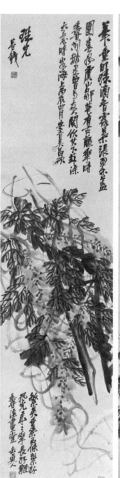

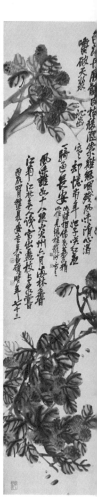

《花卉八屏条》
吴昌硕
1916 年

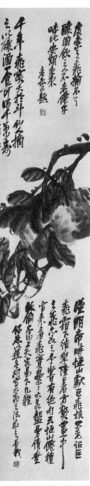
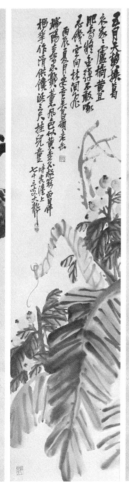
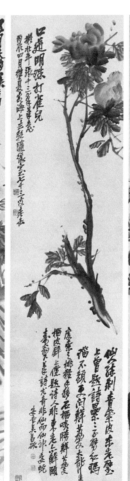
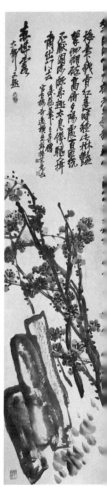

花、水仙、芭蕉、紫藤、白菜、萝卜、大蒜、佛手等纷纷入了自己的画中，算是开启了中国花卉画真正进入"寻常百姓家"的先河。这组八屏条就涉及了寿桃、梅花、石榴、荔枝、紫藤、白菜、萝卜、香菇、杏花、芭蕉等10个品种。与前贤相比，吴昌硕的花卉画在"大雅"之中、在保持浓郁的"书卷气"中，更是增添了几分"人间烟火气"，更为大众化、通俗化，真正地实现了雅俗共赏。

其四，开出了一种"书画同流"的新境界。"书画同源"，是一个前端的理论问题；"书画同流"，则是一个后端的实践问题。五百年来，对于理论上的问题，会说的很多；但对于实践上的功夫，能够真正做到的却很少。吴昌硕就是这"很少"中的拔萃者。他在《题英国史德匿画册》中说："予爱画入骨髓，古画神品，非千金万金不能得，但取夏商周秦吉金文字之象形者，以为有画意，摹仿其笔法。"由此可见，吴昌硕画画的一个主要灵感源头，在夏商周时的象形文字。正所谓，

"字中有画，画中有字"。反复欣赏这八个屏条，笔者有一个强烈的感觉时，与其说这是八个"画屏"，倒不如说这是八个"书法屏"。每一组题跋书法均用典型的吴体"篆草"写就，用笔之沉雄，落墨之浓重，行气之流畅，结体之紧密，确实达到了"亦书亦画"的化融境界。

诗才跌宕书纵横

——吴昌硕临石鼓文品鉴

《石鼓文》>>
吴昌硕
1914 年
纸本

在吴昌硕的一生中，生活上的伴侣有两个：一个是他的聘妻章氏（已行聘礼，但未举行正式婚礼），十几岁便过门到了吴家，性情温顺贤淑，可惜在1862年的战乱中不幸染上疫病身亡。吴昌硕一生都没有停止对她的思念。66岁时，吴昌硕梦见章氏，醒后即刻"明月前身"一印，以作纪念。另一个是他的发妻施氏，风雨中陪伴了吴昌硕45年，先后生了三儿两女，勤劳贤惠，颇有才情，既是吴昌硕生活上的好帮手，又是吴昌硕事业上的好助手，硬是把一个"半贫"之家变成了温馨港湾，把一个"酸寒尉"变成了一代艺术大师。

在吴昌硕的一生中，精神上的伴侣有两个：一个是古缶，大约是周秦时期的。这是1882年农历四月初九那天，好友金杰赠送给他的。吴昌硕一见到这个刻有回纹图案、没有铭文的古缶便非常欢喜，从此之后，将自己的别号取为"老缶"、"缶道人"，将自己的居室命名为"缶庐"，当作自己精神的栖息地。另一个是石鼓文。这是1886年秋天，好友潘瘦羊

将当时书法名家汪鸣銮手拓的石鼓精本赠送给他的。吴昌硕如获至宝，自此一生，他以"苟日新，日日新"的进取精神，"从兹刻画年复年，心摹手追力愈努"，终于在68岁左右基本确立了"吴氏石鼓"的新面目。

这种新面目体现在笔画上就是变细为粗。吴昌硕早年临写石鼓文，主要是学杨沂孙、吴大澂的路数，笔画纤细，体态平板，拘谨有余，豪放几无。后来，在杨岘的启发下，改以圆浑粗犷之笔临写，使石鼓文由过往的"细弱"骤然蜕变为"雄强"，字的线条也由粗细一般、整齐划一的单调，开始变得丰富而有变化。

这种新面目体现在结体上就是变方正圆匀为上下纵展。这个路数主要是学了唐代大书法家李北海的中宫紧缩，上下舒展，使原本有些平整板滞的石鼓文变得参差灵动，富于变化。可以说，是吴昌硕改变了石鼓文的千年老套写法，开创了石鼓文的新面目。正是因为有了这一贡献，吴昌硕在中国书法史上占有了一席之

《石鼓文》>>
吴昌硕
1924 年

地。

　　这幅石鼓文临本，是吴昌硕在1914年（实岁70，虚岁71）秋天创作的，笔法圆浑，结体纵长，行气绵密，真气弥满。从题跋看，乃是吴昌硕先生在得到了日本学生河井荃庐的石鼓文拓片后，爱不释手，反复临写了数张中的一张精品，应当算是"吴氏石鼓"新面目形成时的代表作，堪称精品。

　　无独有偶，笔者在大藏家那里见到了一幅吴昌硕于81岁时书写的石鼓临本，笔力更为雄健，结体更为豪纵，墨色更为浓重，气韵更为古朴，且字字有飞白，笔笔藏奇崛，乃是吴昌硕石鼓书风完全成熟时期的巅峰之作，堪称神品！（据考证，这幅书法乃是当年从吴氏后人处流转到上海文物商店，又从上海文物商店流转出来的。）

　　关于吴昌硕晚年作品是否存在暮气的问题，陈传席、顾平在《吴昌硕》中是这样评价的："80岁后，吴昌硕作画猛气不减，苍古之气尤胜于前。82岁之后，他用笔的速度减缓

了，但更加天真、散淡、浑厚、古朴。特别是生拙之趣、沉稳之感前所未有，如老僧入圣。他的画到死都没有衰败的迹象。"

诚如陈、顾二人所评价，吴昌硕确实不愧为艺术界的"猛士"，其书和画到死都没有衰败的迹象。

通过这两幅石鼓文临本的对比，恰恰鲜明地印证了这一点。

后 记

　　这本书的问世，是诸多思维碰撞、众多师友交流的成果。其中的首功则应归功于当今艺术品鉴定和拍卖界的泰斗——易苏昊先生。

　　得益于易先生点拨，笔者也开启了对海上画派领袖人物吴昌硕的研究、鉴赏历程，临其书法，摹其绘画，品味其诗情，体会其人生的酸甜苦辣、点点滴滴，聚沙成塔，精挑细选，形成了这本小册子。

　　本书所选定的吴昌硕书画作品，以及与吴

相关的任伯年、李鱓、蒲华等大师作品,都是请易先生等反复审定的,力求每一幅在题材上都具有代表性、在技法上具有独到性、在审美上具有兼容性(雅俗共赏)。

本书的每一篇章均是以吴昌硕的经典诗句作为标题。这些诗句,或参画理,或透世情,或悟天道,或慨人生,既增全书之文气,又添画作之文采。

吴昌硕逝世时,于右任先生作挽联:"诗书画而外复作印人,绝艺飞行全世界;元明清以来及于民国,风流占断百名家。"这里的"元明清以来",是对吴昌硕在中国艺术史上的"时间定位",是对其道统地位的充分认可;这里的"全世界",则是对吴昌硕艺术的"空间定位",是对其国际影响力的高度评价。

吴昌硕有言,书画乃"特健药"。身体是革命的本钱。吴昌硕自小体弱,属于先天性亏损;青年时又遭逢战乱,饥寒交迫,对身体健康造成更大的亏空;一个风湿,一个肝病,成了折磨他一生的病根。但就是在这种健康基础严重"亏损"

的情形下，凭着书画这味"特健药"，吴昌硕不仅填补了亏空，还越老越健旺，越老越精神！

> 西风万里逼人寒，奇石苍茫自写看。
> 莫笑胸中无块垒，难为砥柱挽狂澜。

"天半朱霞相映好，老来颜色似花红。"但愿这本小册子既能让我们更深切地理解吴昌硕作为近代画坛"砥柱"的浩茫心事，也能感受到他针对明清以来的画坛颓风欲"挽狂澜"的勇气，更能领会并实践到书画作为"特健药"的神奇功效。

正是："年年看花（画）人，颜色如花（画）好"！

2023 年 7 月 3 日于北京

在用墨方面
大量地使用焦墨浓墨，以其厚重苍莽的「有神」，取代淡墨干墨的「无神」。

在用色方面
大量地借鉴西方绘画的长处，大胆地使用复色和脏色，将大红大绿化入了中国传统绘画的墨色中，不落俗艳，凸显「古艳」，解决了几百年来中国文人画「亦色难」的问题。

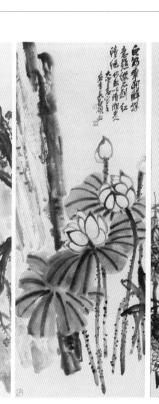

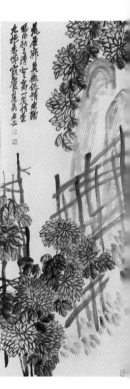

吴昌硕大胆创新

在用笔方面将篆隶融入狂草，将狂草融入花卉、山水画的创作中，以纵横奔放取代静谧安止。

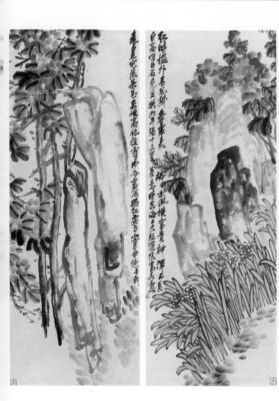

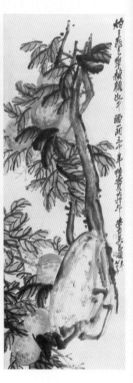